何艺辉 编著

电吹管自学

一月通

化学工业出版社
·北京·

图书在版编目（CIP）数据

电吹管自学一月通 / 何艺辉编著. -- 北京 ：化学

工业出版社，2025. 1. -- ISBN 978-7-122-46835-2

Ⅰ. J628.9

中国国家版本馆CIP数据核字第2024HD1536号

本书作品著作权使用费已交付中国音乐著作权协会。个别未委托中国音乐著作权协会代理版权的作品曲作者，请与出版社联系著作权费用。

责任编辑：李　辉　陈　曦　　　　　　　　封面设计：溢思视觉设计／程超

责任校对：王　静　　　　　　　　　　　　装帧设计：盟诺文化

出版发行：化学工业出版社（北京市东城区青年湖南街13号　邮政编码100011）

印　　装：河北延风印务有限公司

880mm×1230mm　1/16　印张13$\frac{1}{2}$　字数269千字　2025年1月北京第1版第1次印刷

购书咨询：010-64518888　　　　　　　　售后服务：010-64518899

网　　址：http://www.cip.com.cn

凡购买本书，如有缺损质量问题，本社销售中心负责调换。

定　　价：49.80元　　　　　　　　　　　　　　　　　　版权所有　违者必究

踏上音乐梦想的自学征程

音乐，是生活中最绚丽的画笔，轻挥间，于心灵画卷绘就五彩斑斓，点燃灵魂之光。音乐是穿越时空的精灵、打破国界的信使，承载人类情感与思绪，在岁月长河中奏响华章。拥有得心应手的乐器，奏响自己的旋律，是许多人心中的美好梦想。对于电吹管爱好者而言，《电吹管自学一月通》如暗夜明灯，照亮自学之路，引领大家步入音乐殿堂。

电吹管，是乐器界的璀璨新星，魅力独特，令无数音乐爱好者倾心。它操作便捷，轻轻一触，丰富多样的梦幻音色便倾泻而出，如打开音乐宝藏，令人沉醉。如今，电吹管爱好者日益增多，市场上品牌型号琳琅满目，选择更多。

《电吹管自学一月通》是自学者的坚实依靠，教学优势显著。它是精心构建的知识宝库，内容丰富且系统，编排遵循学习规律。从基础讲解到技巧训练，每页都蕴含通往音乐殿堂的密码，新手和进阶者都能找到梦想之门的钥匙。

翻开此书，其编排简洁实用，文字亲切如友，通俗易懂，扫除自学障碍。前半部分为学练结合内容，书中图片丰富详尽，多角度清晰呈现电吹管结构、指法和功能键操作，宛如良师相伴，保障练习顺畅，助力迈向音乐高峰。

后半部分是一座音乐花园，汇聚各类经典名曲和流行曲目。轻松的入门小曲如春风拂面，民族风情曲目展现山川豪情，浪漫抒情歌曲令人沉浸陶醉，古朴典雅的古风传统曲目似穿越时空赏丝竹之美，还有二重奏、三重奏、四重奏乐曲，宛如音乐盛宴。所有练习曲和乐曲都可扫码听示范和伴奏，部分还有视频示范，带来身临其境之感，为学习插上翅膀。

这本书还有独特的个性化学习引导。音乐世界中，每个人的路都不同，无论习惯何种指法或想创新，都能找到专属路径。书中详细介绍了笛子的指法、萨克斯的指法、葫芦丝的指法、自定义指法等多种类型，让你在专业指导下，走出精彩音乐之路。

学习电吹管不只是掌握技巧，更能荡涤心灵，是培养音乐素养和情感表达能力的旅程。钻研此书，如同打开音乐梦想之门，可系统掌握乐理知识，用技巧表达内心情感，在自学练习中感受音乐魅力，与音乐建立深厚情感联结，这将成为你的宝贵财富。

《电吹管自学一月通》是电吹管爱好者的良师益友，无须担心没时间参加专业培训

或找不到学习方法。它像私人导师，可依个人时间灵活学习练习。实用内容、通俗语言、丰富图片和多彩曲目，让零基础者也能跨越音乐学习鸿沟，迈向梦想彼岸。

　　亲爱的音乐爱好者，拿起电吹管，开启充满激情与梦想的音乐之旅，在广袤音乐天地驰骋，感受魅力与放飞畅想吧！愿每个电吹管爱好者都能在音乐中收获快乐与满足，让音乐成为生命中的璀璨星光。诚挚邀请热爱音乐的朋友翻开《电吹管自学一月通》，共同奏响激昂的梦想乐章！

　　在本书编写过程中，承蒙宋洪涛、樊华光、何中东、肖盈等业内专家鼎力支持、悉心指导。诸位凭借深厚专业造诣与丰富实践经验，倾囊相授宝贵建议，助力本书不断完善。在此，特向各位专家致以诚挚谢意！

<div align="right">

何艺辉

2024 年 10 月

</div>

致电吹管爱好者

大家好！我是中国杂技团有限公司总工程师王建民。今天，我诚挚地向大家推荐由湖南涉外经济学院音乐学院客座教授何艺辉精心编著的《电吹管自学一月通》。

近年来，电吹管以其独特魅力在音乐领域迅速崛起，受到众多音乐爱好者的青睐。而《电吹管自学一月通》在教学内容上的系统性和全面性堪称一绝。它从电吹管基础知识入手，讲解了电吹管的指法、功能键和音色选择这些学前准备内容，为初学者打下坚实的认知基础，帮助他们顺利踏上电吹管学习之路。

对于进阶的爱好者而言，书中的音符练习和多样的演奏技法训练，如吐音、连音、倚音、颤音、滑音、弯音等技巧，是提升演奏水平的有力武器。

这本书的编排设计独具匠心，简洁实用，语言通俗易懂。它似一抹暖阳，悄然融化了晦涩专业术语带来的坚冰，即便毫无音乐基础的人，也能轻松理解。书中大量精准的图片，生动展现了电吹管的外观结构、指法和功能键操作步骤，就像一位无声的良师，为读者提供清晰指引。

乐曲集锦这一章节精选了丰富的素材，让演奏者尝试不同风格，持续提高演奏水平。

个性化学习指导是此书的一大亮点。电吹管指法多样，书中详细介绍了笛子的指法、萨克斯的指法、葫芦丝的指法、自定义指法等多种类型，并针对不同指法给出专业指导和练习建议。无论你是习惯笛子指法的爱好者，还是擅长萨克斯指法的玩家，抑或是勇于尝试自定义指法的创新者，都能在这本书中找到适合自己的学习路径，实现个性化音乐追求。

学习电吹管不只是掌握一门乐器的演奏技巧，更是培养音乐素养和情感表达能力的过程。通过深入研读这本书，大家能系统了解乐理知识，学会用不同演奏技巧传达音乐情感。在每日的练习中，逐步领略音乐的奇妙魅力，用音乐抒发情感，与音乐建立深厚情感联系。这种音乐素养和情感表达能力的提升，不仅在电吹管演奏中体现，也会为生活增添绚丽色彩。

许多电吹管爱好者可能因时间等因素无法参加专业的课程培训，而《电吹管自学一月通》恰好提供了便捷高效的自学途径。大家可以根据自己的时间安排，每天依据书中内容学习和练习。无须依赖他人，在这本书的专业引领下，逐步掌握电吹管演奏技巧，实现

音乐梦想。

在电吹管选择方面，这本书也能提供宝贵参考。无论是从演奏目的、预算、指法习惯还是音色偏好等角度考虑，书中都有详细、专业的建议。初学者可以选择价格合适、操作简单的电吹管，快速上手，减少挫败感；有一定音乐基础的人则可以考虑功能强大、音色丰富的电吹管，展现更高音乐水准。同时，根据自己的指法习惯和音色偏好挑选合适的电吹管，能让音乐之旅更顺畅。

特别要指出的是，本书所有练习曲和乐曲都配有音频示范和伴奏，部分还有视频示范，尤其是原创练习曲、乐曲的示范与伴奏，这一特色为学习者带来极大便利。

亲爱的电吹管爱好者们，《电吹管自学一月通》凝聚了何艺辉老师的大量心血，是一本极具实用价值的教程，它将为您的电吹管学习之旅提供全方位支持和帮助。无论您是出于对音乐的纯粹热爱，还是想探索新的情感表达方式，这本书都是您的最佳选择。让我们拿起电吹管，翻开《电吹管自学一月通》，在音乐的海洋中畅游，用音乐点亮生活，开启属于自己的音乐梦想新征程。

我由衷地推荐大家使用这本书，相信每一位电吹管爱好者都能从中获益。

中国演艺设备技术协会乐器创新专家、中国杂技团有限公司总工程师

2024 年 11 月

匠心独运，电吹管研习"启明星"

亲爱的音乐爱好者们，大家好！很荣幸能在此向大家推荐一本诚意满满的佳作——《电吹管自学一月通》。它在社会音乐教育蓬勃发展的浪潮中，宛如冬日捧在手心的一杯暖茶，悄然静置于电吹管研习之途，以适度温热化解初学者心头的迷茫与怯意，默默陪伴、一路引领着众多心怀音乐绮梦的朋友，助力他们果敢迈出步伐，奔赴那满溢绚丽乐音、闪耀艺术华彩的远方舞台。

当下音乐天地异彩纷呈，电吹管作为后起之秀，以独有的亲民姿态与操作便捷性，打破常规器乐学习的门槛和束缚，恰似暗夜明星，吸引着老老少少、零基础到有一定基础的音乐爱好者纷至沓来，叩响艺术殿堂之门。

于老年群体的精神乐土，像老年大学、文化馆、社区老年学校及村级老年学堂这些地方，电吹管恰似老友相伴，悄然融入日常生活，如暖阳般温润滋养着他们对艺术的热忱，助其充实内心、提升艺术修养，让余晖岁月满溢乐音之美；在校园里，对于中小学生的交响管乐团而言，它变身激发团队默契、提升音乐素养的得力"法宝"，引领年轻学子领略和声妙处，精彩演绎经典曲目。

翻开这本《电吹管自学一月通》，恰似摊开一幅详尽明晰的音乐研习长卷。开篇巧用翔实图例、简洁文字，将电吹管优势、指法精要、功能键要点及音色挑选诀窍逐一剖析，稳稳托住零基础学员"入门之基"，驱散初学时的懵懂云雾，引领他们顺利迈进电吹管的奇幻音乐天地。随着研习的深入，书中针对吐音、颤音等核心技巧，既有深入浅出的理论解读，更有细致入微的实操指引，仿若乐坛前辈贴身相授，精雕细琢演奏功夫，助力学员拾级而上。

此书编排尽显巧思，文字通俗易懂，化解专业术语的"高冷"，再佐以海量直观图示，把电吹管外观、操作细节等清晰呈现，宛如为初学者递上精准"罗盘"，确保学习之路方向明晰。"乐曲集锦"版块更是藏珍纳宝，从俏皮童真的小曲，到饱含民族韵味的乐章，再到流行歌曲和经典曲目，风格多元，契合不同年龄段的演奏情境，搭建起展现音乐才华的广阔"舞台"。

尤为亮眼的是书中贴心的个性化学习指导，它梳理多类乐器指法脉络，开辟自定义

指法探索空间，充分考量学习者阅历差异、起点高低与个性偏好，量身定制专属学习路径，温情陪伴每位逐梦者前行。

　　当前，社区老年教育受时间碎片化、场地局限性所困，校园管乐团也常陷排练协调"泥沼"，而此书恰似"破冰之刃"，开辟自学通途。居家闲暇或课余时分，扫码便能聆听示范、奏响伴奏，还有视频直观演示，原创曲目趣味性与互动性兼具，为自学注入满满活力。

　　从社会音乐教育宏观视角看，它像一个神奇的"火种"，点燃大众对电吹管的热情，拉近城乡音乐学习距离，扮靓社区文化生活风貌；立足校园，它是乐团茁壮成长的"助长剂"，筑牢学生音乐根基，助推团队整体提升。它凝聚着浙江省音乐家协会会员、浙江省社会音乐教育协会会员、湖南涉外经济学院音乐学院客座教授何艺辉老师的心血与智慧，是老年朋友开启电吹管艺术大门的"敲门砖"，也是校园管乐团进阶的"强效助推器"。愿大家珍视它，在电吹管的悠扬旋律里，绽放独特艺术光彩。

吴翰年

浙江外国语学院艺术学院原院长、浙江省社会音乐教育协会会长

2024 年 12 月 18 日

目录 Contents

第一天 学前准备

一、电吹管的优势 ………………………………… 1

二、电吹管的指法介绍 …………………………… 2

三、电吹管的功能键介绍 ………………………… 6

四、电吹管的音色选择与音色表 ………………… 8

五、电吹管演奏姿势、手型、嘴型与呼吸方法 …… 10

六、电吹管的日常保养及使用方法 ……………… 12

第二天 音符 5、6、7 和全音符、二分音符及四分音符练习

一、发音练习 ……………………………………… 14

二、指法运行训练 ………………………………… 16

三、乐曲练习 ……………………………………… 17

四、吐音与连音演奏规则 ………………………… 18

第三天 中音 1 与附点二分音符练习

一、1 的长音练习 ………………………………… 19

二、附点二分音符练习 …………………………… 21

第四天 音符 4、3、2、1 的指法训练

一、吐连练习 ……………………………………… 22

二、C 自然大调音阶 ……………………………… 23

三、八度键练习 …………………………………… 24

四、儿童歌曲练习 ………………………………… 25

唐老伯有个农场 ……………………………… 25

小小萤火虫 …………………………………… 25

我的小脸像苹果 ……………………………… 25

拔萝卜 ………………………………………… 26

打电话 ………………………………………… 26

第五天 高低八度音区训练

一、八度的概念 …………………………………… 27

二、高低八度综合练习 …………………………… 28

第六天 二重奏乐曲练习

一、重奏训练的好处 ……………………………… 29

二、如何练习好重奏 ……………………………… 29

三、二重奏 ………………………………………… 30

四、二重奏练习曲 ………………………………… 31

两只老虎 ……………………………………… 31

小星星 ………………………………………… 32

粉刷匠 ………………………………………… 33

小白船 ………………………………………… 34

同一首歌 ……………………………………… 36

布谷 …………………………………………… 37

卖报歌 ………………………………………… 38

第七天 不同调性的长音和连音训练

一、长音的重要性 ………………………………… 39

二、长音练习 ……………………………………… 40

三、连音的学习要点 ……………………………… 42

四、不同调性的连音练习曲 ……………………… 42

第八天 单吐训练

一、单吐技法 ……………………………………… 45

二、12 个不同调性的单吐练习 ………………… 45

第九天 入门阶段指法综合练习

快乐姐妹花 ·············· 50
管上有乐 ·············· 52

第十天 倚音练习

一、倚音的演奏技法 ·············· 54
二、倚音技巧乐曲练习 ·············· 55
映山红 ·············· 55
一剪梅 ·············· 56

第十一天 叠音练习

一、什么是叠音 ·············· 58
二、叠音的演奏要领 ·············· 58
三、叠音技巧乐曲练习 ·············· 59
九月九的酒 ·············· 59

第十二天 打音练习

一、什么是打音 ·············· 60
二、打音的演奏要领 ·············· 60
三、打音技巧乐曲练习 ·············· 61
金孔雀轻轻跳 ·············· 61
摇篮曲 ·············· 61
苗家姑娘过山来 ·············· 62

第十三天 颤音练习

一、什么是颤音 ·············· 63
二、颤音的练习方法 ·············· 63
三、颤音技巧乐曲练习 ·············· 64
侗乡之夜 ·············· 64
多情的巴乌 ·············· 66

第十四天 波音练习

一、什么是波音 ·············· 68
二、波音的分类 ·············· 68
三、波音的演奏要领 ·············· 69
四、波音与颤音的区别 ·············· 69

五、波音技巧乐曲练习 ·············· 70
绿岛小夜曲 ·············· 70
人间第一情 ·············· 71

第十五天 滑音练习

一、什么是滑音 ·············· 72
二、滑音演奏技巧 ·············· 72
三、滑音技巧乐曲练习 ·············· 73
蒙古人 ·············· 73
游牧时光 ·············· 74

第十六天 赠音练习

一、什么是赠音 ·············· 76
二、赠音的演奏技巧 ·············· 76
三、赠音技巧乐曲练习 ·············· 77
歌唱二小放牛郎 ·············· 77
谁不说俺家乡好 ·············· 77

第十七天 弯音练习

一、弯音的概念 ·············· 78
二、弯音的标记与技法 ·············· 78
三、弯音和滑音的区别 ·············· 79
四、弯音乐曲练习 ·············· 79
花轿里的人 ·············· 79
渴望 ·············· 81

第十八天 双吐与三吐技巧练习

一、吐音的分类及演奏方法 ·············· 82
二、原创双吐与三吐乐曲练习 ·············· 84
悄悄话 ·············· 84
芦语丝韵 ·············· 86

第十九天 咬颤练习

一、咬颤音演奏技巧 ·············· 88
二、咬颤音技巧练习曲 ·············· 90
我和你 ·············· 90
东方红 ·············· 90

第二十天　电吹管综合训练

一、电吹管基础训练方法 …………………… 91

二、电吹管专项训练方法 …………………… 92

三、经典练习曲 …………………………………… 93

　　白狐 …………………………………………… 93

乐曲集锦

一、入门小曲 …………………………………… 95

　　初识电音 ……………………………………… 95

　　悠扬旋律 ……………………………………… 95

　　气韵流动 ……………………………………… 95

　　指法漫步 ……………………………………… 96

　　音符舞动 ……………………………………… 96

　　双音交织 ……………………………………… 97

　　音色初探 ……………………………………… 97

　　旋律线 ………………………………………… 98

　　情感启航 ……………………………………… 98

　　节奏基础 ……………………………………… 99

　　和声初探 ……………………………………… 99

　　巅峰初体验 …………………………………… 100

二、民族风格曲目 …………………………… 100

　　心上人 ………………………………………… 100

　　蓝墨水的遐想 ……………………………… 102

　　敖包相会 …………………………………… 104

　　北国之春 …………………………………… 105

　　人说这里最吉祥 …………………………… 106

　　梦中的额吉 ………………………………… 107

　　鸿雁 ………………………………………… 108

　　草原上升起不落的太阳 …………………… 110

　　草原夜色美 ………………………………… 112

　　爱琴海 ……………………………………… 113

　　天路 ………………………………………… 114

　　走西口 ……………………………………… 115

　　沂蒙山小调 ………………………………… 116

三、流行抒情曲目 …………………………… 117

　　酒醉的蝴蝶 ………………………………… 117

　　偏偏喜欢你 ………………………………… 118

　　来生再续未了情 …………………………… 120

　　红尘情歌 …………………………………… 122

　　风中有朵雨做的云 ………………………… 124

　　问佛 ………………………………………… 126

　　我爱你塞北的雪 …………………………… 127

　　想你的时候问月亮 ………………………… 128

　　别知己 ……………………………………… 130

　　秋恋 ………………………………………… 132

　　沧海一声笑 ………………………………… 133

　　负我不负她 ………………………………… 134

　　挡不住的思念 ……………………………… 136

　　画你 ………………………………………… 137

　　泪蛋蛋掉在酒杯杯里 ……………………… 138

　　歌唱祖国 …………………………………… 140

　　与梦同行 …………………………………… 141

　　中国有你 …………………………………… 142

　　欢歌平江 …………………………………… 144

　　调解员之歌 ………………………………… 145

　　我爱你中国 ………………………………… 146

　　云宫迅音 …………………………………… 148

　　葬花吟 ……………………………………… 150

四、古风/传统曲目 ………………………… 152

　　梁祝 ………………………………………… 152

　　喜洋洋 ……………………………………… 153

　　瑶族舞曲 …………………………………… 154

　　一壶老酒 …………………………………… 156

　　骏马奔驰保边疆 …………………………… 158

　　梅花泪 ……………………………………… 159

　　花又期 ……………………………………… 160

　　半山听雨 …………………………………… 162

　　追梦人 ……………………………………… 164

　　唢呐情深 …………………………………… 166

五、重奏乐曲 ………………………………… 167

　　祝你生日快乐 ……………………………… 167

　　天天向上 …………………………………… 168

　　猎人进行曲 ………………………………… 170

　　游击队之歌 ………………………………… 174

　　新年好 ……………………………………… 176

　　小苹果 ……………………………………… 178

　　咱当兵的人 ………………………………… 181

　　运动员进行曲 ……………………………… 184

　　欢乐颂 ……………………………………… 186

　　我和我的祖国 ……………………………… 188

　　在希望的田野上 …………………………… 191

附录1　简易的简谱知识 …………………… 195

附录2　一图看懂罗兰电吹管C、G指法 …… 203

学前准备

什么是电吹管？电吹管是电声乐器的一种。电声乐器就是电子琴、电吹管、电吉他、电子合成器等一系列依靠电波、声波转换技术实现音乐演奏的乐器的统称。电吹管因为它的简单易学、便于携带，而且一根管子能够演奏多种音色等特性在中国日渐火爆，尤其受到中老年人的喜爱。

一、电吹管的优势

（1）一管多能　使用电吹管，演奏者可以奏出多种乐器的声音。一位萨克斯手可以用他熟悉的方式演奏出单簧管、双簧管、小号、长笛、吉他、贝斯等乐器的音色。

（2）超宽年龄范围　从6岁到90岁，电吹管适合各个年龄阶段的爱好者。

（3）天然音准　电吹管没有音准问题，无须花费精力调整琴弦、簧片、气阀等组件，不需要通过耳朵矫正每个音细微的准确度，只需要按对按键，就能发出准确的音。

（4）气息控制相对轻松　相对于原声管乐器，电吹管对于气息基本功的要求非常低，不需要以"年"为单位的积累练习。

（5）较低体力要求　原声管乐器对于演奏者的身体条件要求较高，长时间的演奏对于专业人员都是挑战，但电吹管可以非常轻松地连续演奏数小时。

（6）较宽音域　几乎超越所有管乐器和弦乐器的音域，打破表现力的局限。

（7）任意移调　这是大多数原声乐器都无法办到的。

（8）使用方便　不需要修理哨片和维护笛头，就能够吹出专业、高质量的声音。

（9）静音练习　能随心所欲地控制音量大小，还可以戴上耳机练习，完全不扰民。

（10）支持MIDI扩展　电吹管产生的MIDI（乐器数字接口）数据可以被电脑的宿主软件记录下来，然后进行二次处理，为后期的再度制作提供了无限的可能性。

（11）创造全新音色　电吹管（专业级的型号）可以编辑出在原声乐器上从未有过的音色，甚至是演奏者自己专属的音色。

（12）维护简单　和原声乐器相比，电吹管不需要进行定期保养、上油、拆卸按键的垫子等烦琐的维护。

（13）风格多变　电吹管打破了所有音乐风格的局限，目前还没有遇到不能演奏的音乐类型。

二、电吹管的指法介绍

什么是指法？顾名思义，指法是在演奏乐器时，手指动作的原则和方法。电吹管的指法，是由电吹管的按键设置决定的。电吹管的按键设置，目前还是比较混乱的，但是乱中有序。

1. 国外电吹管的按键设置

国外的电吹管，我们仅以雅佳、罗兰为例简要介绍一下。它们的共同点是都兼顾了木管乐器的波姆体系，但是电吹管的按键设置各有创新，例如：雅佳的半音键、侧键、弯音键、滑音条、颤音等设置；罗兰的半音侧键、多功能十字键等设置。

2. 国产电吹管按键设置

国产电吹管的发展是建立在对国外电吹管产品的学习模仿基础上的，但是又带有浓厚的国产特色。首先，国产电吹管丢弃了波姆体系并有自己的创新，例如：特色键的设置，笛子指法的独特设置，民族乐器的音色设置等。这些设置都是从"中国特色"出发的。目前我国竹笛、葫芦丝爱好者非常多，他们是电吹管队伍发展的沃土。这一现象使得国产电吹管非常注重笛子指法的设置。无论是笛子指法的键位设置，还是笛子音色采样音源等，这些都彰显了国产电吹管的特色。具体的按键设置如下图所示（以圣锐电吹管为例）。

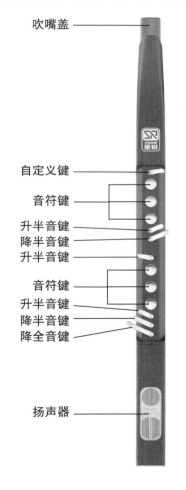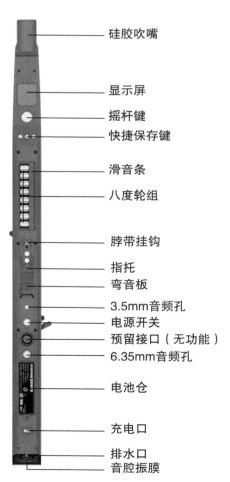

综上所述，电吹管的指法主要分为笛子类指法、萨克斯类指法、自定义指法。吹过笛子类乐器（包括竹笛、洞箫、尺八、哨笛、竖笛、印第安笛等）的朋友，建议直接选择笛子类指法为宜，因为电吹管的笛子类指法几乎与这些乐器的指法完全相同，可以直接上手。萨克斯类指法对吹过萨克斯的朋友适用，因为电吹管的萨克斯类指法几乎与萨克斯的指法完全相同，可以直接上手。自定义指法是指可以用任何一个音符按键作为1（C），可以用任何一个音符按键作为2（D），可以用任何一个音符按键作为3（E），可以用任何一个音符按键作为4（F）……其他音名以此类推，自由定义即可。

3. 指法设置和说明

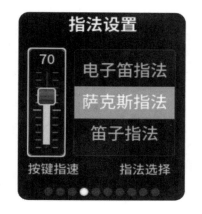

◉ 通过短按摇杆键切换到"指法设置"页面。

◀▶ 通过左右滑动摇杆键选择**按键指速**或**指法选择**。

▲
▼ 通过上下滑动摇杆键修改数值或选择设置内容。

指速设置： 影响音阶面板触摸键的灵敏度，数值越大，按键响应越快。（提示：如果熟练度不够可适当降低指速。）

指法选择： 提供萨克斯指法、笛子指法、葫芦丝指法、电子笛指法4个选项。

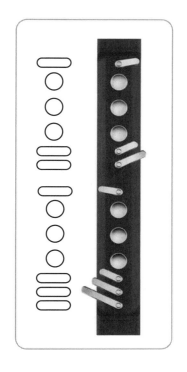

不同指法排列如第4、5页图所示，熟练指法排列是演奏的关键。

符号与按键对应关系如右图。

下图中黑色实心符号代表触摸该按键。

萨克斯指法

新手推荐指法

电子笛指法

葫芦丝指法

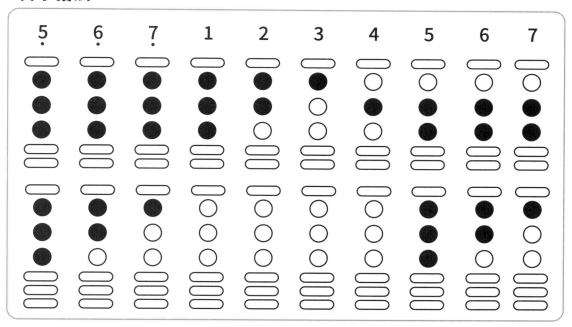

笛子指法

三、电吹管的功能键介绍

下面都以圣锐电吹管为例进行介绍。

1. 音阶面板说明

如右图，音阶面板由13个独立的金属触摸键组成，根据指法排列，触摸对应的按键，再配合八度轮，就可以准确地触发具体的音高。

◎音符键和降全音键用于基本指法组合。

◎升、降半音键可将当前指法音高升或者降半音。为了演奏的灵活，设计了多个升、降半音键，但功能都是一样的。

◎最上方的自定义键可根据演奏的需求在设置中自定义功能。

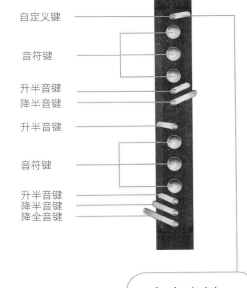

自定义键
关闭状态
技巧开关
秒变音调
和声开关

2. 八度轮组说明

八度轮组由 8 个触摸滚轮和一个滑音条组成。

◎触摸任意两个滚轮中间的凹陷位置，以确定八度音高，共有7个八度范围可选。

◎触摸旁边的滑音条以触发滑音效果。

◎当您触摸两个滚花八度轮的中间位置，并配合音名为1的指法时，此时的音高为c^1。以萨克斯指法为例：

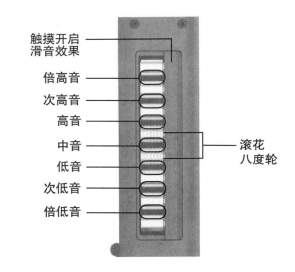

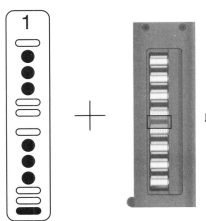

此时演奏音高等于c^1（中央C）

3. 弯音板说明

◎ 触摸弯音板，产生弯音效果。当前音高下，向下触摸产生下弯音效果。先触摸弯音板后向上抬起，可产生上弯音效果。

弯音板可随着触摸面积增大而逐渐增加弯音深度，最大弯音深度为一个全音。

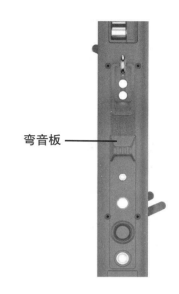

弯音板

4. 音色选择

◉ 通过短按摇杆键切换到"音色选择"界面。

▲
▼ 在此界面，您可以通过上下滑动摇杆键进行音色选择。

音色信息包含音色编号和音色名称。

音色选择
066 笛子
067 曲笛悠扬
000 高音萨克斯
001 中音萨克斯
002 次中音萨克斯

5. 移调颤音

◉ 通过短按摇杆键切换到"移调颤音"界面。

◀▶ 通过左右滑动摇杆键选择**移调设置**或**颤音模式**。

▲
▼ 通过上下滑动摇杆键选择设置内容。

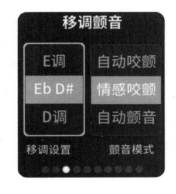

移调颤音	
E调	自动咬颤
Eb D#	情感咬颤
D调	自动颤音
移调设置	颤音模式

移调：提供12种选择（↑表示向上移调，↓表示向下移调）

↑	$E^b D^\#$		C			A	↓		$G^b F^\#$	↓
↑	D		B	↓		$A^b G^\#$	↓		F	↓
↑	$D^b C^\#$		$B^b A^\#$	↓		G	↓		E	↓

颤音模式：提供3种选择。

情感咬颤：该模式下吹奏时持续咬住和松开吹嘴便可发出颤音。颤音范围和速度随咬合压力和咬合速度同步变化，颤音控制更细腻。最大颤音范围为上下一个半音。

自动咬颤：该模式下吹奏时持续咬住吹嘴便可发出颤音。颤音范围随咬合压力同步变化，颤音速度由"颤音滑音"界面的自动颤音速率决定，颤音控制更简单。最大颤音

范围为上下一个半音。

自动颤音：该模式下吹奏时自动添加颤音，无须人为控制。颤音范围和速度由"颤音滑音"界面的自动颤音速率和自动颤音范围决定。

四、电吹管的音色选择与音色表

电吹管可通过调节音色为演奏乐曲增添不同的情感色彩，在吹奏乐曲时，选择合适的音色不仅可以突出曲目的主题，还能给听众带来更深刻的感受。

1. 电吹管的音色选择

（1）根据情绪选择音色　不同的音色能够传达不同的情感，每首乐曲都有自己的主题和情感，因此我们应根据乐曲的主题来选择合适的音色。比如，悲伤的乐曲可以选择一种柔和、哀伤的音色，如琵琶、埙等；而欢快的乐曲可以选择一种明亮、欢快的音色，如笛子等。

（2）根据风格选择音色　不同的乐曲风格需要不同的音色来衬托。比如，民族风的乐曲可以选择一种具有浓郁民族特色的乐器音色，如葫芦丝、马头琴、二胡等。葫芦丝、马头琴、二胡都具有独特的音色，能够很好地衬托出民族风的特点。而西方古典乐曲可以选择一种充满情感的乐器音色，比如萨克斯、小号等。萨克斯具有浑厚而富有表现力的音色，能够很好地表达乐曲的风格。

（3）根据节奏和表现手法选择音色　电吹管具有多种演奏技巧，如颤音、滑音、弯音、花舌、轮指等。在吹奏前，可以考虑乐曲中需要用到的演奏技巧，再选择合适的音色来表达这些技巧的特点。比如轮指技巧，就可以用琵琶音色演奏；花舌技巧，就可以用唢呐音色演奏。

除了单独选择一种音色外，还可以尝试不同音色的组合，以创造出更有层次感的音乐效果。比如，在演奏一首复杂多变的曲目时，可以选择将不同音色进行混合，创造出独特而丰富的音乐效果。通过不同音色的组合，我们能够更好地展示自己的演奏技巧和音乐想象力，同时也能给听众带来更丰富的听觉体验。

如何选一个适合伴奏音乐的音色来表达曲意，吹奏出有质量的音乐呢？我们还需要注意以下几点。

① 避开伴奏音乐里主奏乐器的音色。这不难理解，如果一种乐器在前奏或间奏里出现，并有4小节（一个乐句）以上，我们选音色时就要尽量避开这种乐器的音色。

② 尽量避开伴奏音乐里相同频段的音色。哪些乐器各自在哪个频段，这是混音师要掌握的专业知识，比如小提琴和小号，低音号和大提琴的低音区，正常演奏情况下它们所处的频段接近或相同。

如果你选的音色频段接近或相同于伴奏音乐中的主奏音色，它们会"打架"，互相排斥，那么你吹出来的电吹管音乐尤其是细节部分就表达不出来，整体不清晰。

③ 改变使用一种音色、一种演奏技巧吹奏到底的习惯。一般的电吹管都有多种音色和多种演奏技法，把它们发挥出来，让它为你具有个性的音乐服务。我们先从歌曲的主歌开始进入吹奏，在间奏或在反复段快速变换音色或者改变一下演奏技巧，会极大地丰富你的音乐，增强表现力，同时也可以更好地发挥出电吹管这种个性化乐器的优势。

④ 不同八度间会有意外的收获。我们平时吹奏乐曲时，感受到同一音色、不同八度吹出来的音质和效果是有不同表现力的，听上去有反差，有的像变了个音色一样。

多数歌曲都有两段或两段以上的歌词，但旋律几乎一样，多段同样的旋律用同一个音色在同一个八度上没有演奏技法变化地演奏，是不是过于"简单"甚至"多余"？如果我们用不同的音色、不同的八度、不同的演奏技巧来完成多段音乐，是不是更具可听性？

2. 圣锐电吹管的音色表

★ 表示音色推荐指数，星数越多，推荐等级越高。

序号	名称		序号	名称		序号	名称	
000	高音萨克斯	★★★	023	英国号	★★	046	电音04	★★
001	中音萨克斯	★★★	024	法国圆号	★★	047	电音05	★★
002	次中音萨克斯	★★	025	合成铜管乐	★★★	048	哈蒙德电风琴	★★
003	上低音萨克斯	★★	026	苏格兰风笛	★	049	教堂风琴	★
004	气声次中音萨克斯	★	027	原声大钢琴	★	050	法国手风琴	
005	小提琴	★★★	028	钢片琴		051	意大利手风琴	★
006	大提琴	★★	029	八音盒	★	052	口琴	★★
007	簧管风琴	★★	030	马林巴	★	053	手风琴	★★★
008	小号独奏	★★★	031	管钟		054	排箫	★★★
009	电音主奏	★★★	032	扬琴		055	巴乌	★
010	电笛主音	★★★	033	尤克里里		056	埙	★★
011	电音明亮	★★	034	民谣吉他	★	057	古筝	★
012	电音浑厚	★★	035	西塔琴		058	琵琶	★
013	低沉主奏	★★★	036	三弦琴		059	马头琴	★★★
014	方波	★★	037	卡林巴琴		060	唢呐	★★★
015	锯齿	★★	038	嗵鼓		061	陶笛	★★
016	长笛	★★★	039	太鼓	★	062	南箫	★★
017	巴松管	★	040	摇滚风琴	★	063	二胡	★★★
018	单簧管	★★★	041	管风琴		064	葫芦丝	★★
019	双簧管	★	042	人声啊		065	梆笛	★
020	短笛		043	电音01	★★	066	笛子	★★★
021	竖笛	★	044	电音02	★★	067	曲笛悠扬	★★★
022	尺八箫	★	045	电音03	★★			

五、电吹管演奏姿势、手型、嘴型与呼吸方法

1. 演奏姿势

拿电吹管时，双臂自然抬起，左手在上，右手在下。放松，上半身自然直立，双腿微分。把左手拇指放在接近乐器顶部的拇指柱上，把右手拇指放在接近乐器底部的拇指挂钩的下方。双手的其余手指都要在前方弯曲包围着电吹管，并确保它们不会触碰到任何一个侧键。

若使用脖带，则需调整脖带的长度，直到演奏时电吹管能够自然地放入口中，而不需要向前伸头或向后仰头去将就乐器。

演奏的时候，尽量做到后背挺直，头部端正。

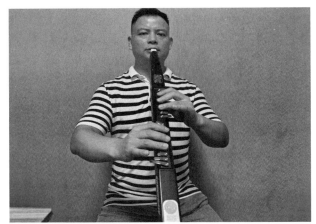

凡是乐器的演奏，都要讲究演奏姿势，演奏姿势与发挥乐器旋律美有直接关系。主要体现在以下三点。

① 姿势正确，能让演奏者更好地发挥，包括演奏中的肢体表现。

② 正确的姿势可保证气息顺畅。就电吹管而言，一般拿管掌握在45°为宜，抬得过高、压得过低都是不正确的操作方法。

③ 正确的演奏姿势是音乐素养的体现。有的人吹管不讲究姿势，歪嘴吹、压管吹、跷二郎腿吹等，都是一种缺乏素养的表现。

音乐艺术是听觉和视觉的享受，所以掌握好正确的演奏姿势是音乐人的正确选择。

2. 演奏手型

演奏电吹管要讲究手型，手型正确能方便你演奏快节奏的乐曲，手型不正确会影响演奏速度。演奏时如果手型不正确，在按键时手指翘得太高，没有弯曲手指；按键时，过度用力，造成紧张感，这样就影响了演奏速度，气息和手指不能有机结合，造成脱节，导致节拍吹不准确。所以手型是演奏者必须重视的问题。

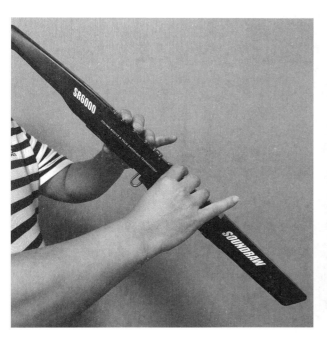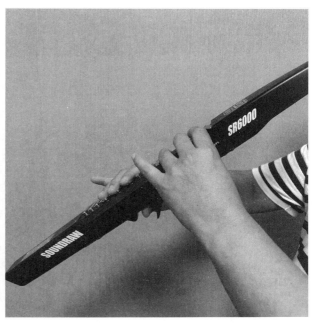

3. 电吹管的嘴型

电吹管的嘴型，即上排牙齿置于吹嘴上方或笛头上，下唇在吹嘴下方或哨片上，呈自然放松的状态，嘴巴保持发出"衣、乌、夫、瀑"四个字发音时的形状。声音的质量也不容忽视，吹奏出温暖饱满的声音是非常重要的，可以通过吹奏很多长音来达到这样的效果，这也是嘴型的肌肉练习。

塑造正确的嘴型，不仅能够吹出优美的声音，而且能够培养耐力，吹很长时间也不会觉得累。同时，你的控制力会变得更好，吹奏高音和低音时音色也不会有很大差别。

嘴巴周围的肌肉要感受到嘴唇包住吹嘴或笛头，有稍微绷紧的感觉即可。多做练习，无论吹高音、低音，嘴型都要保持不变。记住低音多含、中高音少含、倍高音多含。

用正确的嘴型含住吹嘴或笛头，一边通过嘴角吸气一边数四拍，合上嘴巴呼气，尝试吹出一个音符，注意不要鼓起双颊。

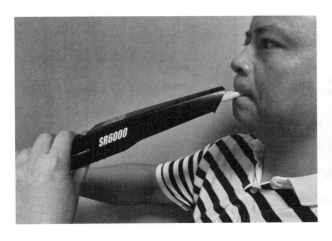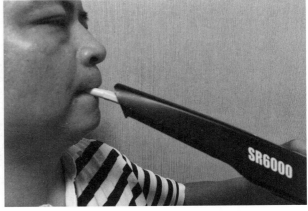

- 如果能够发出一个音符，很好，你已经开始掌握要领了。
- 如果只听到空气吹过吹嘴或笛头的声音，那就把嘴唇收紧一点，但是不要咬。

• 当你吹的时候发现通风口被堵塞了，那是因为你封闭了吹嘴或哨片和笛头之间的通道，需要稍微把嘴松开一点。

• 如果吹出令人毛骨悚然的刺耳声音，这可能是因为下齿碰到了哨片或嘴唇与吹嘴接触不当。记住，应该支撑哨片的是下唇。

4.呼吸方法

电吹管演奏的气息运用非常重要，气息控制不好会影响作品的完整演奏，例如作品中的节拍延长无法完成。不少演奏者不知气从何来，如何把气息控制好，如何换气等，往往会在演奏的过程中感觉气息不够用，节拍没吹完就没气了，出现断音现象。解决气息问题，主要从三个方面着手。

① 必须坚持长期的长音练习来增加你的气息。很多演奏者不重视长音的练习，拿到歌就吹，没有打牢气息的根基，所以缺乏气息的韧性。

② 用丹田与胸腔结合，练习好呼吸换气的方法。如果没掌握好正确的换气方法，那么你的演奏会憋气，让你胸闷难受。

③ 掌握好乐句的换气方法。要在乐句中用自然、快速的方法换气，使自己的气息始终保持平稳、充足。

做到快吸慢呼、吸气向外扩张、呼气向内收缩，用你的横膈膜吸气和呼气。横膈膜是胸腔下部的膜状肌肉，它使你的胸腔在吸气的时候膨胀，呼气的时候收缩。

练习边吸气边数四个拍子，然后边呼气边数四个拍子，继续这样反复练习，一定要用横膈膜，并且控制气息的流动。

六、电吹管的日常保养及使用方法

① 先将电吹管开机，再连接其他设备。电吹管开机时不能连接任何设备，关机后要拔掉连接的设备，不要用充电宝或快充插头进行充电，请选用5V1A充电头。每次吹奏完，请竖立放置在通风处，使潮气散尽，不要马上装进包里，吹嘴端要在上，不要倒置，不要倒立甩水。

② 如果口水从电吹管外部流下，一定及时擦干，否则口水从壳体缝隙或屏幕等地方进入管内，会使电吹管受损出现故障。

③ 保持干净，灰尘、污垢会阻碍触摸键导电。

④ 吹奏过程中，右手大拇指或左手大拇指必须一直按住扁平长方形触摸板，这里触摸不牢将产生断音、音符键失效或音调不准等问题。

⑤ 手指，尤其是大拇指一定要保持湿润，如果手太干会引起导电效果不佳，出现吹不出音等情况。

⑥ 耳机孔属于易损耗部位，插拔耳机次数多了容易松，建议使用转接头连接耳机，不容易磨损而且效果好。

⑦ 初学者吹奏时建议戴好脖带，否则手指接触按键会因为接触不稳导致断音等情况。

⑧ 受使用环境影响，潮气使硅胶按键内部电路板表面出现氧化或者进灰尘时，按键会出现不灵敏、没反应的情况，可以自己拔出硅胶按键，用棉签蘸酒精擦拭按键下面的电路板和按键背面的黑色垫片，再将按键重新塞回原位即可。

⑨ 吹嘴更换及维护请按下面的介绍进行。

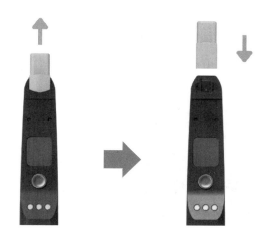

拆卸：将吹嘴缓缓向上拔起，可直接拆下吹嘴。

安装：将吹嘴底部对准电吹管，缓慢地将吹嘴插入，确保吹嘴安装到底。

清洁：吹嘴材质为食品级硅胶，因此您可以将拆下的吹嘴用清水清洗。请勿使用带有腐蚀性的化学清洁剂。

清洗过后请晾干水分再安装。

第二天

音符 5、6、7 和全音符、二分音符及四分音符练习

一、发音练习

1. 音符 5 的发音练习

请确保上排牙齿在笛头上或吹嘴上方，不要让下排牙齿接触到哨片或者吹嘴下方，下嘴唇应该置于哨片上或者吹嘴下方，通过用舌头说出音节"dah"，做好汉字发音衣、乌、夫、瀑的嘴型，就可以吹出第一个音——G音。

$1 = $ C $\frac{4}{4}$ ♩$= 70$

$$ 5 \;-\;-\;- \mid 0\;0\;0\;0 \mid 5\;-\;-\;- \mid 5\;-\;-\;- \mid 0\;0\;0\;0 : \| $$

数拍子：1 2 3 4　空 空 空 空　1 2 3 4　1 2 3 4　空 空 空 空

注意：＞是重音记号，发音时有一个强的音头；全音符演奏四拍，全休止符休止四拍，"后反复记号"表示要从头重复演奏一遍。

$1 = $ C $\frac{4}{4}$ ♩$= 70$

$$ 5\;-\;0\;0 \mid 5\;-\;0\;0 \mid 5\;-\;0\;0 \mid 5\;-\;0\;0 \mid 5\;-\;0\;0 \mid 5\;-\;0\;0 : \| $$

注意：二分音符演奏两拍，二分休止符休止两拍。

$1 = $ C $\frac{4}{4}$ ♩$= 70$

$$ 5\;5\;5\;0 \mid 5\;5\;5\;0 \mid 5\;5\;5\;0 \mid 5\;5\;5\;0 \mid 5\;5\;5\;0 \mid 5\;5\;5\;0 : \| $$

注意：四分音符演奏一拍，四分休止符休止一拍。

2. 全音符 5、6、7 与全休止符的练习

1 = C 4/4 ♩ = 70

```
      T                    ∨                T                    ∨
      5  —  —  —  │  0  0  0  0  │  6  —  —  —  │  0  0  0  0  │
数拍子: 1  2  3  4    空 空 空 空    1  2  3  4    空 空 空 空
```

```
  T                    ∨                T                    ∨                T
  7  —  —  —  │  0  0  0  0  │  6  —  —  —  │  0  0  0  0  │  5  —  —  —  ‖
  1  2  3  4    空 空 空 空    1  2  3  4    空 空 空 空    1  2  3  4
```

3. 二分音符与二分休止符的练习

1 = C 4/4 ♩ = 70

```
      T     T     ∨     T     T     ∨     T     T     ∨     T     T     ∨
      5  —  5  —  │  6  —  6  —  │  7  —  7  —  │  6  —  6  —  │
数拍子: 1  2  3  4    1  2  3  4    1  2  3  4    1  2  3  4
```

```
  T     ∨          T     ∨          T     ∨          T     T
  5  —  0  0  │  6  —  0  0  │  7  —  0  0  │  5  —  5  —  ‖
  1  2  空 空    1  2  空 空    1  2  空 空    1  2  3  4
```

4. 四分音符与四分休止符的练习

四分音符只持续一拍,在四四拍中,以四分音符为一拍,每小节有四拍。

1 = C 4/4 ♩ = 70

```
    T T T T    T T T T    T T T    ∨      T T T T    T T T T    T
    5 5 6 6  │ 7 7 6 6  │ 5 5 6  —  │ 5 6 5 6  │ 7 6 7 6  │ 5 — — — ‖
数拍子:1 2 3 4   1 2 3 4    1 2 3 4     1 2 3 4    1 2 3 4    1 2 3 4
```

演奏提示:①注意气息的力度,力度均匀,舌头放松;②"T"为单吐符号,"∨"为换气符号;③提前半拍换气,换气要迅速、自然、无杂音;④发音饱满、果断,节奏准确,吐音干净。

二、指法运行训练

训练一

1 = C $\frac{4}{4}$ ♩ = 80

何艺辉 曲

T		T	T	T		T		T		T	∨ T
5	—	5	5	6	—	5	—	6	—	6 6	5 — 0 0

数拍子：1　2　3　4　　1　2　3　4　　1　2　3　4　　1　2　空　空

T		T	T	T		T	T	∨ T	T	T	T
5	—	6	5	5	—	6	5	5	5	6 —	5 — — —

1　2　3　4　　1　2　3　4　　1　2　3　4　　1　2　3　4

训练二

1 = C $\frac{4}{4}$ ♩ = 80

何艺辉 曲

5 — 5 5 | 6 — 5 6 | 7 — 5 — | 6 — — —

数拍子：1　2　3　4　　1　2　3　4　　1　2　3　4　　1　2　3　4

5 5 5 — | 6 7 6 — | 7 — 6 7 | 5 — — —

1　2　3　4　　1　2　3　4　　1　2　3　4　　1　2　3　4

训练三

1 = C $\frac{4}{4}$ ♩ = 80

何艺辉 曲

5 — 5 0 | 6 — 0 6 | 7 — 5 — | 6 — — —

数拍子：1　2　3　空　　1　2　空　4　　1　2　3　4　　1　2　3　4

5 5 0 5 | 6 7 6 — | 0 7 6 7 | 5 — — —

1　2　空　4　　1　2　3　4　　空　2　3　4　　1　2　3　4

训练四

1 = C $\frac{3}{4}$ ♩ = 90

何艺辉 曲

7 5 7 | 6 — — | 5 5 7 | 6 — —

7 5 7 | 6 — — | 5 5 5 | 6 — —

16

训练五

1＝C $\frac{4}{4}$ ♩＝90

何艺辉 曲

T T T T ｜ T T T ∨ ｜ T T T T ｜ T T
7 6 5 6 ｜ 7 6 5 － ｜ 7 6 5 6 ｜ 5 － 5 － ‖

演奏提示：①音乐流畅，换气自然；②无连线全吐。

三、乐曲练习

1. 玛丽有只小羊羔

1＝C $\frac{4}{4}$ ♩＝100

英国儿歌

T T T T ｜ T T T ∨ T ｜ T T ∨ T ｜ T T ∨
7 6 5 6 ｜ 7 7 7 － ｜ 6 6 6 － ｜ 7 7 7 － ｜

T T T T ｜ T T T T ∨ ｜ T T T T ｜ T
7 6 5 6 ｜ 7 7 7 7 ｜ 6 6 7 6 ｜ 5 － － － ‖

演奏提示：①无连线全吐；②节奏准确。

2. 指法运行小曲

1＝C $\frac{4}{4}$ ♩＝100

何清平 曲

T T T T ｜ T T T ∨ ｜ T T T T ｜ T T
5 5 7 7 ｜ 5 5 7 － ｜ 5 6 7 6 ｜ 5 － 5 － ‖

演奏提示：①无连线全吐；②吐音干净利索、有力度、有弹性、有颗粒。

3. 气息变化练习曲

1＝C $\frac{4}{4}$ ♩＝100

朱思晓 曲

T T T ｜ T ∨ T ｜ T ∨ T ｜ T ∨ ∨
5 0 0 7 ｜ 5 0 0 7 ｜ 6 0 0 7 ｜ 5 0 5 0 ｜

T ∨ T ∨ ｜ T ∨ T ∨ ｜ T T ｜ T ∨ T ∨
5 0 7 0 ｜ 5 0 7 0 ｜ 0 0 6 7 ｜ 5 0 5 0 ‖

演奏提示：①无连线全吐；②时值准确。

17

四、吐音与连音演奏规则

吐音与连音演奏规则如下。

1. 无连音线全吐

每个音符都需要单独吐奏，即每个音符都需要清晰地发音。

2. 有连音线吐音

只吐奏第一个音，中间不相同的音需要通过念"啊"字（在曲谱中用"a"表示）来流畅地连奏，不需要吐奏。

如果中间出现相同的音，从第二个相同的音开始吐奏。如果出现了多次，那后面所有相同的音都需要吐奏。

有连音线吐音举例如下。

$1= C \frac{2}{4}$

```
 T aaa TTT a  TTT a TTT a  TTTTTTTT  TTTTTTTT  T
 5 6 1 2 6 1 2 3 | 1 2 3 5 2 3 5 6 | 6 5 3 2 5 3 2 1 | 3 2 1 6 2 1 6 5 | 1  —  |
```

3. 同音连线吐音

只需要吐奏第一个音，并且只需要演奏一个音，但其时值需要延长，以覆盖连线内所有相同音符的时值。

简单概括如下。

无连音线：每个音符都需要吐奏。

有连音线：第一个音吐奏，中间不相同的音不吐奏，相同的音从第二个起及后续所有相同的音都需要吐奏。

同音连线：只吐奏第一个音，演奏一个音并延长时值。

这些规则可帮助演奏者在不同情况下正确处理吐音和连音，以确保音乐的流畅性和表现力。

中音 1 与附点二分音符练习

一、1的长音练习

长音吹奏方法如下。

呼吸方法：胸腹式呼吸，吸气向外呼气向内，快速吸气，慢速呼气。

吹气的两种状态：冷气和暖气。

建议：打开喉咙，提眉收腹进行吹奏。

无声的训练方法：

第一次向你的手背吹气，你会感觉吹出的气是凉的。

第二次想象你是对着窗户在哈气，这次吹到你手背上的气应该是暖的，因为你刚刚吹气的时候喉咙是打开的。

吹电吹管的时候应该一直保持喉咙打开、提眉收腹的状态，这样可以保证吹奏的音色越来越好听。

1. 带延长号的长音符气息练习

音符上面的符号⌒叫作延长号，它表示将音符原本的时值适当延长。尝试吹一个音符，能坚持多久就吹多久。打开你的喉咙去演奏，注意音头要果断。

$1 = {}^\flat B \quad \frac{4}{4} \quad \bullet = 80$

何艺辉 曲

演奏提示：像这样的长音应该是每天都要练习的。

2. 四四拍的全音符换气练习

边数拍子边打开喉咙吹奏这些音符。"V"表示要换气的地方，初学者需要提前半拍换气，换气时要按节奏呼吸，做到慢曲慢换、快曲快换，节奏准确。

1=♭B 4/4 ♩=96 何艺辉 曲

```
 T              V T              V T              V T              V
 5  —  —  —  |  6  —  —  —  |  7  —  —  —  |  i  —  —  —  |

 T              V T              V T              V T              V
 7  —  —  —  |  6  —  —  —  |  5  —  —  —  |  6  —  —  —  |

 T              V T              V T              V T              V
 7  —  —  —  |  i  —  —  —  |  6  —  —  —  |  5  —  —  —  |

 T              V T              V T              V T              V
 6  —  —  —  |  7  —  —  —  |  5  —  —  —  |  6  —  —  —  |

 T              V T              V T              V T              V T              V
 7  —  —  —  |  i  —  —  —  |  7  —  —  —  |  6  —  —  —  |  5  —  —  —  |

 T              V T              V T              V T              V T              V
 6  —  —  —  |  i  —  —  —  |  7  —  —  —  |  6  —  —  —  |  5  —  —  —  ‖
```

3. 换指的速度练习

1=♭B 4/4 ♩=96 何艺辉 曲

```
                        V
 i  —  7  —  |  i  7  i  —  |  i  7  i  7  |  i  7  i  —  ‖
```

1=♭B 3/4 ♩=96 何艺辉 曲

```
 T  a  T        T  a  T        T  T  T     T  T  T
 i  6  i  |  7  5  7  |  6  5  6  |  5  —  —  |

 T  a  T        T  a  T        T  T  T     T  T  T     V
 6  i  6  |  7  5  7  |  5  6  7  |  i  —  —  ‖
```

1=♭B 4/4 ♩=96 何艺辉 曲

```
 T T T  T T T      T T T  T T T         V T T T  T T T      T T T  T T T
 i 7 6  7 6 5  |  6 7 i  5  —  |  6 7 i  7 6 5  |  5 6 7  i i  —  ‖
```

二、附点二分音符练习

音符右边加上一个附点就使该音的时值增加了原时值的一半。因此，附点二分音符需要演奏三拍（两拍加上一拍）。

1. 四四拍附点二分音符的练习

1= C $\frac{4}{4}$ ♩=100　　　　　　　　　　　　　　　　　　　　何艺辉 曲

```
T           V  T        V  T           V  T           V
1  -  0  0 | 1  -  -  0 | 7  -  0  0 | 7  -  -  0 |

T           V  T        V  T           V  T           V
6  -  0  0 | 6  -  -  0 | 5  -  0  0 | 5  -  -  0 ‖
```

1= C $\frac{3}{4}$ ♩=100　　　　　　　　　　　　　　　　　　　　何艺辉 曲

```
T       V  T     V  T  T V T T T  T       V  T     V T T T  T
1 - - | 6 - - | 1 - 6 | 1 7 6 | 7 - - | 5 - - | 7 6 7 | 1 - - ‖
```

1= C $\frac{4}{4}$ ♩=100　　　　　　　　　　　　　　　　　　　　何艺辉 曲

```
T T T T  T     V  V T T T T  T        V  T T T T  T   T  T     T
7 6 5 6 | 7 - - 0 | 1 7 6 7 | 1 - - 0 | 7 6 5 6 | 7 - 6 - | 5 - - - ‖
```

注：在简谱中，附点全音符、附点二分音符的附点是用增时线来标记的。

演奏提示：①当你吹奏的时候，记住要让双肩自然下垂，用横膈膜呼吸；②检查并确保在吹奏的时候你的下唇垫在下齿上，支持哨片或者吹嘴下方的应该是下唇，而不是下齿。

2. 四三拍附点二分音符的指法练习

1= C $\frac{3}{4}$ ♩=84　　　　　　　　　　　　　　　　　　　　何艺辉 曲

```
T     T  T     T      T V T  T     T  T    T      T V T  T    T  T   T V
5 - 6 | 7 - 7 | 6 - 6 | 7 7 - | 7 - 1 | 1 - 7 |

T T T  T     T  T    T      T V T  T    T  T   T T  T
7 6 7 | 1 - 7 | 7 - 7 | 7 - 1 | 1 - 7 | 7 6 1 |

T     T  T V T  T     T  T    T      T V T  T    T
1 - 7 | 5 - 6 | 7 - 7 | 6 - 7 | 5 - - - ‖
```

21

第四天

音符 4、3、2、1 的指法训练

一、吐连练习

1. 无连线的全吐练习

1 = C $\frac{4}{4}$ ♩= 80　　　　　　　　　　　　　　　　　　　何清平 曲

```
  T T T T T    V T T T T T   V T T T T T   V T T T T T   V T T T T T
  1 1 1 1 1  — | 2 2 2 2 2 — | 3 3 3 3 3 — | 4 4 4 4 4 — | 5 5 5 5 5 — ‖
```

1 = C $\frac{4}{4}$ ♩= 80　　　　　　　　　　　　　　　　　　　李智慧 曲

```
  T     T       V T     T     V T     T       T
  3  —  4  —  | 5  —  4  —  | 3  —  2  —  | 1  —  —  —  ‖
```

1 = C $\frac{4}{4}$ ♩= 80　　　　　　　　　　　　　　　　　　　朱思晓 曲

```
  T T T T   T T T     V T T T T   T T T
  1 2 3 4 | 3 4 5  — | 5 4 3 2 | 1 3 1 — ‖
```

1 = C $\frac{4}{4}$ ♩= 80　　　　　　　　　　　　　　　　　　　何艺辉 曲

```
  T  T T T T   T T  V T T T T   T T   T T T T   T T  V T T T   T
  5  5 5 3 3 3 3 | 4 4 4 2 2 2 | 3 3 3 1 1 1 | 2 5 1 — ‖
```

2. 吐连的气息变化练习

1 = C 4/4 ♩ = 96

何艺辉 曲

```
T ⌒ a    ∨ T ⌒ a ∨ T ⌒ a ∨ T          ∨
1 - - - | 5 - - - | 1 - 5 - | 1 - 5 - | 1 - - - |
```

```
T ⌒ a      T ⌒ a   T ⌒ a   T
5 - - - | 1 - - - | 5 - 1 - | 5 - 1 - | 5 - - - ‖
```

1 = C 4/4 ♩ = 96

何艺辉 曲

```
T ⌒ a ∨ T ⌒ a ∨ T a T T T a ∨ T ⌒ a ∨ T ⌒ a ∨
1 - 2 - | 4 - 5 - | 6 5 6 5 4 2 | 1 - 2 - | 2 - 3 - |
```

```
T ⌒ a ∨ T ⌒ a ∨ T ⌒ a ∨ T ⌒ a ∨ T
3 - 4 - | 4 - 5 - | 5 - 4 - | 3 - 2 - | 1 - - - ‖
```

二、C自然大调音阶

C自然大调是由两个相同的自然四音音列结合而成的（do、re、mi、fa、sol、la、si、do），中间间隔一个大二度。将C自然大调中的所有音由低到高依次排列起来，就是C自然大调音阶。音阶由低到高叫上行，由高到低叫下行。

自然大调音阶中，音级之间的全半音关系是"全全半全全全半"。

1. C大调音阶练习

1 = C 4/4 ♩ = 90

```
T    T   ∨ T    T   ∨ T    T   ∨ T    T   ∨ T    T   ∨
1 - 2 - | 3 - 4 - | 5 - 6 - | 7 - i - | i - 7 - |
```

```
T    T   ∨ T    T   ∨ T    T   ∨ T
6 - 5 - | 4 - 3 - | 2 - 1 - | 1 - - - ‖
```

2. C大调练习曲

1= C 4/4 ♩=90

何艺辉 曲

```
T        T            T  T  T           V  T  T  T  T        V  T  T  T
3   —    5   —    |   6  6  5   —    |   6  7  1  5   —   |   4  3  2   —   |

T        T            T  T  T           V  T  T  T  T           T  T  T
3   —    5   —    |   6  4  5   —    |   6  7  1  5      |   4  5  1   —   ‖
```

三、八度键练习

1. 高低音不同八度的音阶吐音练习

1= C 4/4 ♩=90

```
T  T  T  T     T  T  T  T     V  T  T  T  T     T  T  T
1  2  3  4  |  5  6  7  1  |  2  3  4  5  |  6  7  1   —  |

T  T  T  T     T  T  T  T     V  T  T  T  T     T  T  T
1  7  6  5  |  4  3  2  1  |  7  6  5  4  |  3  2  1   —  ‖
```

2. 四四拍的片段练习

1= C 4/4 ♩=90

何艺辉 曲

```
T  T  T  T     T  T  T           V  T  T  T  T     T  T  T        V  T  T  T  T
5  7  7  2  |  2  1  1   —   |  3  5  3  1  |  7  5  2   —   |  4  6  2  4  |

T  T  T           V  T  T  T  T     T           T           T  T  T
3  4  5   —   |  6  2  4  7  |  2   —   5   —   |  6   —   1   —   |  5  5  5   —   ‖
```

四、儿童歌曲练习

唐老伯有个农场

1 = ♭E 4/4

美国儿歌

小小萤火虫

1 = D 2/4

佚 名 曲

我的小脸像苹果

1 = D 2/4

吴志浩 曲

拔萝卜

包恩珠 曲

1 = D 2/4

T T T V T T T V T T T T T T T V T T T T
5 6 1 | 3 2 1 | 5 5 5 5 | 1 2 1 | 5 5 5 5 |

T T T V T T T V T T T T T T T T T T T T
1 2 1 | 5 5 1 | 5 5 1 | 5 5 5 3 2 | 1 2 1 ‖

打电话

汪 玲 曲

1 = D 2/4

T T T T T T V T T T T T T V T T T T
3 5 3 2 | 3 6 0 | 3 5 3 2 | 3 6 0 | 5 0 5 0 | 5 — |

T T T T T V T T T T a V T T T T T T
3 3 2 5 | 3 — | 2 0 2 0 | 2· 3 | 5 6 3 2 | 1 — ‖

高低八度音区训练

一、八度的概念

八度中的度：指音与音在听觉上的距离。

八度：在音乐中，指的是两个音之间相差八个音程，即两个音之间的音高差距为12个半音。

低音、中音、高音的关系如下。

低音：指音乐声部或音域中的最低部分。在简谱中，数字下方加一点表示"低音"，数字下方加两点表示"倍低音"。

中音：指音乐声部或音域中介于高音和低音之间的音。在简谱中，中音不在数字上下方加点。

高音：指音乐声部或音域中的最高部分。在简谱中，数字上方加一点表示"高音"，数字上方加两点表示"倍高音"。

唱名：	do	re	mi	fa	sol	la	si
倍高音：	1̈	2̈	3̈	4̈	5̈	6̈	7̈
高音：	1̇	2̇	3̇	4̇	5̇	6̇	7̇
中音：	1	2	3	4	5	6	7
低音：	1̣	2̣	3̣	4̣	5̣	6̣	7̣
倍低音：	1̤	2̤	3̤	4̤	5̤	6̤	7̤

二、高低八度综合练习

电吹管的高低八度练习，就是让左手大拇指能适应高低八度按键或者八度轮的操作，从低音开始练习，按音阶顺序，一个音一个音地往上吹奏。

练习一

1 = ♭E 4/4 ♩ = 80

何艺辉 曲

```
T       a    V   T         a    V   T       a    V   T       a    V   T       a    V
5   —   3   —  |  i  —  5   —  |  4  —  2   —  |  7  —  5   —  |  3  —  i   —  |

T       a    V   T         a    V   T       a    V   T       a    V   T       a    V
6   —   4   —  |  2  —  7   —  |  5  —  3   —  |  i  —  6   —  |  4  —  2   —  |

T       a    V   T         a    V   T       a    V   T       a    V
7   —   5   —  |  3  —  5   —  |  6  —  4   —  |  2  —  5   —  |  1  —  —  —  ‖
```

练习二

1 = F 4/4 ♩ = 84

何艺辉 曲

```
T        T    V   T        T    V   T        T         T    V
i   —   i   —  |  7  —  7   —  |  6  —  6  —  |  5  —  —  0  |

T        T    V   T        T         T        T
4   —   4   —  |  3  —  3   —  |  2  —  2  —  |  i  —  —  0  ‖
```

练习三

1 = G 4/4 ♩ = 96

何艺辉 曲

```
T  T  T  T  V T  T  T  T  V T  T  T  T  T        V T
i  i  i  i  | 7  7  7  7  | 6  6  6  6  | 5  —  —  0  |

T  T  T  T  V T  T  T  T  V T  T  T  T  T        V T
4  4  4  4  | 3  3  3  3  | 2  2  2  2  | i  1  1  1  |

T  T  T  T  V T  T  T  T  V T  T  T  T  V T
7  7  7  7  | 6  6  6  6  | i  i  i  i  | 5  5  5  5  | 1  —  —  0  ‖
```

二重奏乐曲练习

一、重奏训练的好处

重奏的课程学习，不仅可以使学生在演奏技能和音乐表现方面得到全面的提高，还能使他们学会从科学、系统的角度把握音乐的整体布局，培养演奏中的集体意识，建立演奏多声部、多色彩、多织体相结合的思维，学会更好地与别人合作，掌握更丰富的专业演奏技能。

（1）有助于提高节奏感　人们常用心跳来比喻节奏进行，这说明节奏不是古板机械的，而是带有生命力的。在重奏练习中，我们可以摆脱节拍器的呆板而与其他有生命力的节奏一起演奏，此时，将越发领悟到节奏的弹性、严谨、均衡、稳定、韵律等。

（2）提高视奏能力　重奏曲中的绝大多数作品，其单独一个声部往往较为简单，非常适合练习视奏，由于合作者间的互相督促及影响，一般会在较短时间内完成本声部的任务；在练习过程中，我们将不仅独自盯着乐谱，还要用视觉、听觉去与合奏者交流。在这种训练状态下，练习者将不得不发挥最大的潜能去分心多用，其训练效率、效果自然要好得多。

二、如何练习好重奏

1. 重奏前的准备

重奏前要练好自己声部的分谱，在第一次重奏前，要准备总谱、节拍器、铅笔这三样工具。准备总谱，是为了可以及时看到其他人的演奏内容，方便查找合不上的地方；准备节拍器，是为了大家在演奏节奏出现不稳的时候，用节拍器一起练习一下，有一个统一标准；铅笔是为了让大家及时标注出合奏时有问题的地方，以便了解需要重点练习的段落以及清楚后续如何提高。

2. 重奏时三不要

不磨蹭：要准时到达场地并且作好准备，按照约定的时间开始练习，养成良好的习惯。

不急躁：初期的重奏，一定会有很多问题，不要指望第一次重奏就有完美的效果。遇到合奏困难，需要校对节奏和音准的地方，要舍得静下心来花时间校对。每次重奏，除了头尾完整演奏两次之外，尽量不要把时间花在一遍遍完整合奏上面，而是尽早找出细节问题，一起慢慢解决。

不相互指责：无论是平时练习还是舞台表演，如果搭档演奏失误了，一定不要指责对方，而是要相互包容、理解，大度地鼓励和帮助对方把问题解决。如果是自己的失误，可以主动承认一下，也无须羞愧，后面认真练习和演奏去弥补。

三、二重奏

什么是二重奏？运用两个同一种乐器或不同乐器，按照不同的声部演奏同一首乐曲的演奏形式，就是二重奏。

电吹管的诞生，改变了二重奏的定义。在电吹管的演奏中，二重奏可以是同一乐器用不同音色演奏一首音乐作品的两个声部，还可以是一个人演奏二重奏（需要两次吹奏、两声部用软件合成）；二重奏也可以由多人共同完成（分配不同的声部和音色）。不过，到了演出场合，常见的还是两个人、两支电吹管的二重奏。

二重奏是一种很有魅力的器乐表现形式。电吹管学习中，进入二重奏的学习，是一种器乐学习的进步，在二重奏的学习中，我们会逐渐享受到二重奏的艺术魅力。

四、二重奏练习曲

两只老虎

法 国 童 谣
何艺辉 编配

小星星

法 国 歌 曲
何艺辉 编配

1= C 2/4

♩=105 天真、活泼地

粉刷匠

〔波兰〕列申斯卡 曲
何艺辉 编配

1 = C $\frac{2}{4}$

♩ = 96 活泼地

小白船

尹克荣 曲
何艺辉 编配

同一首歌

布谷

德 国 儿 歌
何艺辉 编配

37

不同调性的长音和连音训练

一、长音的重要性

长音，顾名思义，就是把一个音拉长。这样一来，有些人可能会觉得长音是一种非常单调乏味的练习。然而，长音是稳定音程、发出优美声音的必备练习。

即使你跟专业演奏家学习，也一样要从练习长音开始。那么，为什么长音如此重要呢？

1. 可以扩展音域

电吹管的音域很广，包括低音、倍低音和高音、倍高音。其中，很多人都有自己擅长的音域和不擅长的音域，而长音对于扩展音域来说是一个很好的练习。因此，针对自己不擅长的音域，可以通过练习长音来稳定地发出声音。

2. 吹曲子的时候会更有耐力

很多曲子的长度都在5分钟左右，即使有休息时间，也必须持续吹奏2～3分钟。如果是这种状态的话，很容易会因为嘴唇疲劳而难以继续演奏。通过长音练习，你可以保持嘴唇的状态，使肌肉更有耐力，这样就可以持续吹奏而不会感到疲惫了。

3. 发出声音时不会过分用力

当你想要吹高音的时候，嘴唇和肩膀往往会不自觉地过分用力。然而，这并不是一个理想的状态，因为过分用力会导致音色又杂又闷。

长音练习能让你在自然的状态下发出声音，这样声音就会更加稳定。因此，如果你想让发出来的声音更加优美，就必须进行长音练习。

二、长音练习

1. 升 D 调的长音练习曲

$1=\sharp D$ $\frac{4}{4}$ ♩= 84

何艺辉 曲

2. 降 A 调的长音练习曲

$1=\flat A$ $\frac{4}{4}$ ♩= 72

何艺辉 曲

3. 降 D 调 的长音练习曲

4. B 调的长音练习曲

5. 降 C 调的长音练习曲

T | V T | V T | V T | T T T T V
5 — — — | 3 — — — | 6 — — — | 3 — — — | 5 3 6 3 |

T T T T V T T T T T V T T T T T V
7 3 1 3 | 2 3 3 3 | 5 3 6 3 | 3 6 3 5 |

T T T T V T T T T T T T V T T V
3 3 3 2 | 3 1 3 7 | 3 6 3 5 | 5 5 5 1 | 1 — — — ‖

三、连音的学习要点

连音的效果是，音与音之间连接自如、流畅、圆润、完整不间断，感觉像彩虹一样，没有棱角，有舞丝带的感觉。连音线内，除了特意标记的音符外，其他音符是不用吐奏的。有连音线只吐奏第一个音，中间念"啊"字连奏。在大连线以内，出现相同的音时，从第二个相同音开始吐奏。同音连线只吐奏第一个音，时值延长。

四、不同调性的连音练习曲

1. 降 E 调的连音练习曲

1 = ♭E 3/8 ♩ = 124

何艺辉 曲

T T T | T T T | T T T | T V T T T | T T T | T T T
1 1 1 | 7 7 7 | 6 6 6 | 5 0 | 4 4 4 | 3 3 3 | 2 2 2 |

T V T a a | T a a | T a a | T V T a a | T a a
1 0 | 1 2 3 | 1 2 3 | 1 2 3 | 4 0 | 2 3 4 | 2 3 4 |

T a a | T V T a a | T T a T a T | V T T T
2 3 4 | 5 0 | 6 7 1 | 5 | 1 2 1 7 | 1 0 | 1 1 1 |

T T T | T T T | T V T T T | T T T | T T T | T
7 7 7 | 6 6 6 | 5 0 | 4 4 4 | 3 3 3 | 2 2 2 | 1 0 ‖

T ⌄ T ⸣a T ⸣a T ⸣a ⌄ T ⌠T⌡

$\dot{7}$ — — | $\dot{6}$ — $\dot{5}$ — | $\dot{6}$ — — $\dot{5}$ | $\dot{4}$ — — — | $\dot{7}$ — $\dot{7}$ — |

a a a T⌡T ⌄ T T T T T

$\dot{6}$ — $\dot{5}$ — | $\dot{\dot{1}}$ $\dot{\dot{1}}$ $\dot{6}$ — | $\dot{5}$ $\dot{5}$ $\dot{2}$ $\dot{7}$ | $\dot{\dot{1}}$ — — 0 ‖

5. B 调的连音练习曲

$1 = B$ $\frac{3}{4}$ ♩ = 84

何艺辉 曲

T ⸤a a ⌄ T ⸤a a ⌄ T ⸤a a ⌄

$\underset{.}{3}$ — $\underset{.}{5}$ | $\dot{6}$ — — | $\underset{.}{2}$ — $\underset{.}{4}$ | $\dot{5}$ — — | $\underset{.}{!}$ — 3 | 4 — — |

T ⸤a a T⌡ ⌄ T ⸤a a ⌄ T ⸤a a ⌄

$\underset{.}{4}$ $\underset{.}{3}$ $\underset{.}{2}$ | 3 — — | $\underset{.}{3}$ — $\underset{.}{5}$ | $\dot{6}$ — — | $\underset{.}{2}$ — $\underset{.}{4}$ | $\dot{5}$ — — |

T ⸤a T⌡ ⌄ T ⸤a a T⌡ ⌄ T ⌠T a a a⌡ ⌄

$\underset{.}{!}$ — $\underset{.}{5}$ | 1 — — | $\dot{6}$ $\underset{.}{5}$ $\underset{.}{4}$ | $\dot{5}$ — — | 4 — 4 | $\underset{.}{7}$ 1 2 |

T ⸤a a⌡ ⌄ T ⸤T a a a⌡ ⌄ T ⌠T a⌡

$\underset{.}{3}$ — $\dot{6}$ | $\dot{\dot{1}}$ — — | $\dot{6}$ — $\dot{6}$ | 2 3 4 | $\dot{5}$ — $\dot{5}$ | $\dot{\dot{1}}$ — — ‖

单吐训练

一、单吐技法

单吐可以分为短吐和连吐（软吐）。短吐的特点是发音短促而有力，要求缩短音符原有的时值，演奏时舌头的动作要有弹性，不能绵软。连吐时舌头的动作较之短吐要轻缓，要求把音清楚地送出，并保持音符原有的时值，气流似断非断。单吐是一切吐音的基础，因此练好单吐是非常重要的。

二、12个不同调性的单吐练习

练习一　C调

何艺辉　曲

练习二　D调

1= D 3/4 ♩=96

何艺辉 曲

```
  T  T         T    T    T  T      T    T  V T  T     T    T    T  T
0  0  5 5  |  1̇  1̇  5 5  |  1̇  1̇  2̇ 2̇  |  3̇  3̇  2̇ 2̇  |

 T  T  V T     T      V T    T      V T  T    T    T  V T  T    T  T
 3̇  3̇  5  |   5   —  5  |  5   —  5 4  |  3̇  3̇  5 4  |  3̇  3̇  —  ‖
```

练习三　A调

1= A 4/4 ♩=72

何艺辉 曲

```
T     T  T  T     T  T  T      V T    T  T  T      T  T  T    V
1̇·  2̇ 3̇ 2̇  |  1̇ 7 1̇  —  |  3̇·  4̇ 5̇ 5̇  |  4̇ 3̇ 2̇  —  |

T  T  T  T  T      T  T  T      V T    T  T  T  T      T  T  T    
5  5  5  5  3  |  4  5  3  —  |  1̇  1̇ 2̇ 3̇ 2̇  |  1̇ 7 1̇  —  ‖
```

练习四　E调

1= E 4/4 ♩=96

何艺辉 曲

```
 T  T  T     T  T  T     T  T  T     T  T  T       T  T  T     T  T  T     T  T  T        V
  3      3      3      3            3      3      3
 1  1  1  2  1  2  3  2  3  4  3  4  |  5  5  5  4  3  2  3  1  1  1  |

 T  T  T     T  T  T     T  T  T     T  T  T       T  T  T     T  T  T     T  T  T        V
  3      3      3      3            3      3      3
 1  1  1  2  1  2  3  2  3  4  6  4  |  7  5  7  6  4  6  1̇  5  6  3̇  |

 T  T  T     T  T  T     T  T  T     T  T  T       T  T  T     T  T  T     T  T  T        V
  3      3      3      3            3      3      3
 7  7  7  6  1̇ 6  5  6  5  4  5̇  4  |  5̇  5̇ 7̇ 6  5̇  6  1̇ 5̇ 3̇ 5̇  |

 T  T  T     T  T  T     T  T  T     T  T  T       T  T  T     T  T  T     T  T  T        T
  3      3      3      3            3      3      3
 3̇  5̇ 3̇ 4  5  4  1̇ 2̇ 1̇  7  1̇ 7  |  1̇  2̇ 3̇ 4̇ 5̇ 4̇ 3̇ 2̇ 1̇  ‖
```

练习八　F调

1= F $\frac{4}{4}$ ♩=80　　　　　　　　　　　　何艺辉 曲

（乐谱）

练习九　降B调

1=♭B $\frac{4}{4}$ ♩=84　　　　　　　　　　　　何艺辉 曲

（乐谱）

练习十　降E调

1=♭E $\frac{3}{4}$ ♩=84　　　　　　　　　　　　何艺辉 曲

（乐谱）

练习十一　降A调

1=♭A　4/4　♩=96

何艺辉　曲

练习十二　G调

1=G　4/4　♩=80

何艺辉　曲

第九天

入门阶段指法综合练习

运指对于电吹管演奏者来说是极其重要的，运指技巧的掌握程度关系到演奏过程中的发音是否准确以及音色是否纯净等，也关系到演奏者是否能够胜任更为快速的演奏等。

要想完美地演绎电吹管相关作品，运指训练是不可或缺的。要想灵活自如地运指，首先应该确保手臂处于放松的状态；其次要注意左手大拇指按八度轮组和滑音条的指法，手指应自然呈圆弧状。

长音练习也是日常训练的重要组成部分，因为其不仅包含运指训练，也包含对嘴型、气息的训练。

快乐姐妹花

1 = C 3/4

何艺辉 曲

♩ = 97 清新、舒展、明快地

T ⌄ T T T T T T T
6̣ 0 5̣ 6̣ | 1 2 3 5 | 2 — ⌄0 | 3 5 5 5 6 3 | 5 — ⌄0 |

T T T T T T T T T T T T T T T T T T T
6 5 3 2 1 2 | 3 — ⌄0 | 6̣ 1 1 6̣ 2 3 | 2 — ⌄0 | 5 3 2 3 2 6̣ |

T ⌄ T T T T T T T T
1 — ⌄0 :|| (1 2 3) | 5 3 2 3 | 3 ⌄0 2 6̣ | 1 — — ||
D.S.

玉雕冰塑，清新脱俗
——评葫芦丝歌曲小品《快乐姐妹花》（节选）

刘健/文

《快乐姐妹花》是由何清平作词、何艺辉作曲的一首葫芦丝歌曲小品，完成于2020年6月。作品以拟人化手法将葫芦丝、巴乌这两种少数民族吹管乐器比作"姐妹花"，以口语化、意境化的文学语言与清新雅致、节奏明快的旋律相结合，生动鲜明地展现了两者的形象，表达了一种充满生活理想的乐趣，是一首融合器乐、声乐的儿童音乐佳作。

一、歌词分析（略）

二、音乐分析

歌曲为分节歌结构，二段体，C大调，中速，四三拍。整体上分为主歌、副歌、结束句三个部分，可表述为A+B+结束句。A乐段由a、b、a1、c四个乐句构成，a乐句音乐材料建立在主调主和弦上，并趋向于属方向发展，前后两个分乐句为同头换尾的结构，节奏相同；b乐句趋向a小调发展，建立在a小调主和弦分解的动机上，并在下属方向上结束；a1乐句引用a乐句部分旋律材料，具有重复、再现特点；c乐句从旋律最高音开始婉转下行，在整体级进中偶尔出现四度、七度的跳进，好像在孕育力量，为进入副歌部分作好了准备。

B乐段副歌部分由d、e、d1、f四个乐句构成，C大调与a小调交替进行，具有较强的融合性特征。d乐句建构于均分性特点的平八音型反复中，以级进化、平行化旋律进行为主，同时又有着较强的起伏性；e乐句的节奏为平八音型与四分音型的组合，尤其是四分音型的出现改变了平八音型的韵律，充满了舒展、宽广的特点，以此体现出一种"理想的翱翔"之感；d1乐句完整再现d乐句，在重复和再现中起到情感的强调作用，也起到增强情感张力的作用；e乐句承接d1乐句，在低五度音la上进行，表现出层递、对比的情感变化过程，之后的旋律在级进与跳进的衔接、承递发展中结束在主调主音上；结束句则重复e乐句后半句音乐材料，在渐慢的速度中结束。

管上有乐

何艺辉 曲

简而不凡，小曲大意

——评青年管乐演奏家、作曲家何艺辉电吹管音乐小品《管上有乐》（节选）

刘健/文

　　曲名《管上有乐》，意义双重，一则解为"电吹管之音乐"，二则解为"吹奏电吹管之乐趣"，正应和了作者兼具演奏家、作曲家的双重身份。此曲之简，在于结构与旋律两个方面。从结构看，以二段体歌曲为参照，由"主歌"和"副歌"两个乐段构成，主歌段分四个乐句，起、承、转、合关系，其中前两个乐句建立在A大调上，结束在属音sol上，后两个乐句中有短暂的离调，表现出情绪的变化，最后结束在调式的二级音上，具有半终止之意，实际上为进入副歌作好了预备，不断地激发情感力量。副歌段仍坚守主调性，每一个乐句建立在弱起节奏上，并在高、中两个音区的变化上使情绪不断地涌动和增强，表达出了较为强劲的律动感。从旋律看，乐句以级进音阶与分解和弦构成了基本的音高组织，从而呈现出起伏多变的线条感，此外，大切分音型、大附点音型与弱起节奏构成了基本的律动节拍，以此体现出气势感，达到了"由乐而动"的效果。

第十天

倚音练习

一、倚音的演奏技法

倚音是电吹管演奏中常用技巧之一，一般分单倚音和复倚音两种。在乐曲中根据内容需要，适当运用倚音，可以丰富乐曲的表现力。

加在一个音左上角的小音符，如果是一个，叫单倚音；如果是两个或以上，叫复倚音。

单倚音记谱：

实际效果：

复倚音记谱：

实际效果：

倚音的演奏要领如下。

① 倚音所占的时值从本音中抽出来，不增加原有节拍。

② 吹奏单倚音时，小音符吐奏，本音不吐奏；吹奏复倚音时，第一个小音符吐奏，其他音（包括本音）不吐奏。

③ 如本音处在强拍位置上，重音应落在本音上，不应落在倚音上。

二、倚音技巧乐曲练习

映山红

1=♭B 2/4

傅庚辰 曲

稍慢、向往、期待地

练习提示：演奏此曲时，单倚音吐奏，本音不用吐奏；复倚音只吐奏第一个倚音，其余的音不用吐奏。

一剪梅

1 = A 4/4

陈 怡 曲

♩ = 71 稍慢、深情地

(0 35 | 6 — 6 i 7 6 5 3 5 | 3 — — 0 6 1 | 2 — 2 3 2 1 2 1 7 |

6 — — 0 3 5 | 6 — 6 i 7 6 5 3 5 | 3 — — 0 6 1 | 2 — 2 3 2 1 2 1 7 |

6 — —) 0 6 | 6 3 2 1 7 1 7 6 5 | 6 — — 0 6 | 1 1 6 1 2 2 3 4 3 2 |

3 — — 0 3 5 | 6 · 5 3 2 · 1 2 | 3 · 2 3 6 — | 7 7 6 5 7 5 3 3 1 7 |

6 — — 0 6 | 6 3 2 1 7 1 7 6 5 | 6 — — 0 6 | 1 1 6 1 2 2 3 4 3 2 |

3 — — 0 3 5 | 6 · 5 3 2 · 1 2 | 3 · 2 3 6 — | 7 7 6 5 7 5 3 3 1 7 |

6 — — 0 ‖: 6 6 5 6 3 5 3 5 6 | 5 2 2 3 5 3 2 3 · |

1 6 5 6 6 1 6 5 6 6 5 6 | 3 2 3 · 3 — | 6 6 5 6 3 5 3 5 6 |

5 2 2 3 5 3 2 3 · | 1 6 5 6 6 3 2 3 5 6 | 3 2 3 · 3 — |

Та Та Та Та ТТ Та

6̣ 6 5̲ 6̲ 3̲ 5̲ 3̲ 5̲ 5̲⌒6 | 5̲ 2̲ 2̲ 3̲ 5̲ 3̲ 2̲ 3· | 1̲ 6̲ 5̲ 6̣̲ 6̣ (1̲ 6̲ 5̲ 6̣̲ 6̣) |

ТТ Та а Та Т ∨ Та Т Т

Та а а

3̲ 2̲ 3· (3̲ 2̲ 3·) | 3̲ 5̲ 5̲ 6̣̲ − | (6̣̲ 3 2̲ 1̲ 7̲ 1̲ 7̲ 6̲ 5̲ | 6̣ − − 0 6̣ |

Та а Т ∨

6̣⌒1 0 6̲ 1̲ 2̲ 2̲ 3̲ 4̲ 3̲ 2̲ | 3 − − 0 3̲ 5̲ | 6· 5̲ 3̲ 2· 1̲ 2̲ | 3· 2̲ 3̲ 6̣ − |

7̲ 6̲ 5̲ 7̣̲ 5̲ 3̲ 1̲ 7̲ | 6̣ − − −) : ‖ 3̲ 5̲ 5̲ 6̣̲ 6̣·(1̲ | 2̲ 3̲ 1̲ 6̣̲ 1· 2̲ 3̲ 2̲ 3̲ 5̲ |

Та а Т

3· 5̲ 6· 5̲ | 6· 5̲ 3̲ 2̲ 3̲ 5̲ | 1̲̇ 7̲ 5̲ 7̲ 6̲⌒6 − | 6 − − 0)‖

第十一天

叠音练习

一、什么是叠音

当音乐平行或者上行的时候，可以采用叠音技巧，因为叠音就是叠在上方的音，这个音是比本音高的音。一般情况下，1的叠音是2，2的叠音是3，3的叠音是5。反之，如果音乐下行，这样的"下行叠音"其实可以用波音演奏，也就是这个 **1 1** 中的"1"的叠音，可以演奏成"1"的波音，即"121"。

叠音用"又"标记，如 **5 5 2 2** 应演奏成 **5 5 2 2**。叠音和打音都具有将同度音断开的功效，而二者的区别主要是，打音是加奏下方二度音，叠音是加奏上方二度或三度音。

运用叠音，可以让平淡的曲子平添活泼的趣味，可以使音符具有跳跃灵动之感，大大丰富乐曲的表现力。

二、叠音的演奏要领

① 最开始练习叠音的时候，不妨按照练习"倚音"的方法来做。待熟练以后，尽可能缩短"倚音"的时值，直到能感觉到不同，却听不出"叠"的那个音。

② 练习叠音的时候，手指不宜抬起过高，如果抬起过高，按键自然会迟，这一迟，就失去了叠音的本来特点了，听起来就不像叠音了。

③ 要专项练习叠音，不要因为叠音仅仅是装饰音，就不重视它。

三、叠音技巧乐曲练习

九月九的酒

1 = A 4/4

朱德荣 曲

稍快

打 音 练 习

一、什么是打音

　　打音，又称打指，在旋律中，如果音符前后为同度音，可用手指击打音符键代替舌吐音，从而起到美化旋律、避免旋律单调的作用。在运用打音技巧时要求手指击打迅速、灵巧。

　　打音是电吹管演奏中一种重要的修饰性技巧。它的音高通常是两个音中第二个音之前的下方二度，也就是说打音主要在连续吹奏相同音高时采用。它与叠音不同之处在于叠音出在本音上方二度或三度，也可以概括为"叠上打下"。

　　吹奏打音的方法是用手指轻轻击打本位音符键。

　　要求手指自然放松，双臂的肘部肌肉要放松，吹奏时在气流的作用下，其音色富有弹性，吹奏时手指不宜抬得过高。

二、打音的演奏要领

　　打音的时值比倚音还要短，演奏时听众几乎不会察觉它的存在，却能感受到美化旋律的效果。

　　打音的记号是"扌"。打音的用途和效果与叠音大致相同，在江南的一些乐曲中，打音是一种常用技巧。在内蒙古或西藏的乐曲中也有应用，不过手指动作相对较慢，类似倚音。

　　在练习打音时，手指要"灵、准、稳"。"灵"是指法要灵活，发音才能不死板；"准"是手指要准确打在音符键上，不能有虚音；"稳"是要求我们在运用打音时不能忽快忽慢，不能影响原曲速度，打音的时间要恰如其分。

　　注意：打音虽按某些单倚音指法演奏，时值却要更短，要急促而迅速。打音可代替吐音将同度音分开。但吐音的应用范围更广，也更常用。吐音与打音并非"非你即我"或"有我没你"的对立关系，有些乐段中，为了表现音的干脆或跳跃感，是可以同时运

用吐音与打音的。吐音是通过阻断气流来分开同度音，而打音是通过加奏一个下方二度的装饰音达到分开同度音的效果。因此，打音更适合运用于表达跳跃、灵动感的乐段，比如《金孔雀轻轻跳》中多处运用打音来表现孔雀跳舞时的轻盈跳跃。如果用吐音来代替打音，乐曲效果会欠缺轻盈、俏皮之感。

三、打音技巧乐曲练习

金孔雀轻轻跳

1= E 2/4

任 明 曲

摇篮曲

1= F 4/4

东北民歌

苗家姑娘过山来

王绍禄 曲

$1= C$ $\frac{2}{4}$ $\quad \downarrow = 70$

颤音练习

一、什么是颤音

颤音是电吹管中非常重要的技法，在吹奏中用途很广。常用的颤音是二度颤音，通过控制本音上方二度音的音符键来实现。有时还会用到三度颤音、四度颤音，在乐谱中用符号"tr"或者"tr~~~~~~"来标记。

颤音的演奏方式：二度颤音的演奏方式从本音开始，快速而且均匀地按放本音上方二度音的音符键，使本音和上方二度音形成快速的交替。一定注意颤音要从本音起颤，并最终回到本音。

二、颤音的练习方法

① 由慢到快、循序渐进。我们的每一根手指都需要能够独立地、均匀地做出高质量的颤音，由慢到快逐步练习，可以让手指和手臂的肌肉得到应有的锻炼。

② 手指放松，不要抬得太高。手指抬落动作过大，一是容易造成手指紧张，二是按音符键花费的时间会变长，对于快速颤动不利。

③ 吹奏要均匀，不得忽快忽慢。颤音的均匀程度非常重要，要把握好颤音稳定的节奏感。

三、颤音技巧乐曲练习

侗乡之夜

<div align="right">杨 明 曲</div>

1 = G 2/4 4/4

（散板）
6 - - 16 16 1616 1616 1616 1616 56 12 3 - -
5353 5353 5353 5353 5353 5353 3 3·6 66 13 2 - -
163·161·1 3131 3131 3131 3131 3 12 1 | 6 - - - |
（123 5323 | 16 32 20 3 | 63 321 221 | 6 66 60 ）|

中速
16 63 3 16 | 23 3 - 5 | 1 6 1·2 32 | 2 - 2 3 |
16 63 3 16 | 1 - 1 3 | 3 1 21 | 6 - - - | 3 36 5 35 |
6 - 6 5 | 3 36 5 33 6 | 2 - 2 3 | 50 35 3 6 |
1·2 32 2·3 | 5 12 1 | 6 - - 23 | 5 12 1 | 6 - | 6 - |

快板
tr
6 - | 6 0 12 33 6 | 22 23 2 | 11 16 | 23 12 | 33 6 |
22 23 2 | 11 21 | 6 0 5612 | 33 6 | 22 23 2 | 11 16 |

多情的巴乌

1 = C 2/4

张汉举 曲

第十四天

波音练习

一、什么是波音

波音是对平直音的一种装饰和美化，它可以使声音变得有起伏、有波动、有感染力。波音是在某个音符的上方加记号，表示这个音符要唱成波动的三个音。

波音分为上波音和下波音，上波音符号是～，下波音符号是～，即在波音的符号中间再加一个短的竖线。

上波音要在本音中加一个它的上方二度的音，然后再回到本音。比如2的上波音就是232，三个音共占原音的时值。

下波音要在本音中加一个它的下方二度的音，然后再回到本音。比如2的下波音就是212，仍然是三个音共占原音的时值。

还有复波音，用记号～～来表示。该记号要求由主音快速进入上方相邻的音两次，然后再回到主音上。复波音在歌唱中极少见到，有时在器乐演奏中使用。

示例：

～上波音 **3**：**3 4 3·** 或 **3 5 3·** ～～复上波音 **3**：**3 4 3 4 3** 或 **3 5 3 5 3**

～下波音 **3**：**3 2 3·** ～～复下波音 **3**：**3 2 3 2 3**

二、波音的分类

波音分为上波音、下波音、下行波音、上行波音、平行波音等，在实际演奏中，使用频率最高的是下行波音。

下行波音这个概念是结合音符的环境来说的，通俗来讲，"下行"就是音由高到低，如5 3、2 1。"下行波音"是指波音本音前面的音比本音高。比如5 3中的波音本音为

3，前面的5比本音3高，这个3就属于"下行波音"。

　　"上行"就是音由低到高，如1 2、3 5。"上行波音"是指波音本音前面的音比本音低。比如3 5中的波音本音为5，前面的3比本音5低，这个5就属于"上行波音"。

　　所谓"平行波音"就是音高相同，如2 2、3 3。2 2中的波音本音为2，前面的2与本音2相同，这个2就属于"平行波音"。

三、波音的演奏要领

　　① 平行波音和上行波音的演奏方法相同。
　　② 波音均由本音起，回归本音结束。演奏波音时要做到快速、匀速。

四、波音与颤音的区别

　　① 波音与颤音的时值周期不同。通俗的表述就是：颤音的时值较长，波音的时值较短。

　　波音只能波动一次（单波音）或波动两次（复波音），而颤音可以颤动任意次，可由演奏者自由发挥颤动次数。

　　② 波音和颤音的演奏方法不同。从演奏的角度来讲，颤音的速度是可以变化的，比如颤音可以由快到慢、由慢到快，可以从不颤到颤、从颤到不颤，这些都可以根据实际乐曲需要进行变化，而波音并不存在速度变化，它基本上就是恒定的。

五、波音技巧乐曲练习

绿岛小夜曲

周蓝萍 曲

人间第一情

刘　青曲

滑音练习

一、什么是滑音

滑音是一种装饰音，是指从一个音向上或者向下滑至另外一个音。

滑音技巧在电吹管演奏中的作用主要是让音与音之间的过渡圆润、优美、流畅并富于浓郁的民族风格。特别是傣族风格乐曲，滑音的运用更是不可或缺。

滑音分为上滑音和下滑音。上滑音是由低音滑向高音，在滑的过程中气息逐渐减弱；下滑音与之相反，在滑的过程中气息逐渐加强。

滑音只能在两个或者两个以上不同的音符之间使用。比如35、46、6i等，音符之间的音程度数越大，滑音效果越明显。

二、滑音演奏技巧

吹奏滑音时，一定要注意开始的第一个音要吐奏，被滑向的音一定不能吐奏，滑音结束后继续吹奏后续音符时一定要把后面的第一个音符吐奏出来。

比如"35 56 5"，35如果用滑音吹，3要吐奏，5不能吐奏并且要按住滑音条。但当35用滑音吹完后，吹56时，5一定要吐奏出来，如果不吐奏也要松开滑音条。

吹奏滑音时，在音符之间气息一定不能中断，做到音断气不断。

游牧时光

绍 兵曲

第十六天

赠音练习

一、什么是赠音

赠音与倚音位置相反，是在本音结束时，迅速而轻快地带出一个装饰性的、时值极短的音。

赠音在本音之上之下都可以，相差二度、三度、四度、五度都行，一般三度四度比较常用。赠音靠演奏者根据乐曲的感情、风格适当运用。赠音在江南风格的作品中应用较为广泛。

赠音本没有专用符号，在练习曲中，一般把赠音用较小的音符标在本音后面，并用连线与本音连接起来。也有将赠音的偏旁"贝"作为赠音标记的。

二、赠音的演奏技巧

演奏赠音需要气息与手指非常好地协调配合才能做好。赠音是在本音结束的一瞬间，呼气停止的同时，将手指带出，而做出赠音的效果。呼气停止的时间一定要与手指动作高度配合，才能做出正确的赠音。以上面的音节为例，如果呼气停得早了，手指还没有来得及做出相应的动作，就会导致赠音没有做出来，即4音不响；而如果呼气停得晚了，手指先动，则会使赠音4的时值过长，达不到轻巧的装饰效果。

三、赠音技巧乐曲练习

歌唱二小放牛郎

李劫夫 曲

1= D 2/4

谁不说俺家乡好

1= A 4/4

吕其明 等 曲

中速，民歌风格

弯音练习

一、弯音的概念

弯音是一种装饰音，因为音符的行进路线感觉像是一条弯曲圆滑的曲线，形象地说，就是音在"拐弯"，所以叫弯音。

弯音分为前弯音与后弯音。前弯音相当于前倚音，后弯音相当于后倚音。

需要注意，弯音表达出的音符组合是固定的，倚音音符组合不固定，且不"拐弯"。比如，3的前弯音吹奏出来一定是23，但是3的前倚音可能是2，也可能是5或者其他音符；6的后弯音一定是656，但是后倚音就可能是其他组合。

前弯音一般用在一首歌曲乐句的首音符上，后弯音一般用在一首歌曲乐句小节的末尾音符上。但也不是绝对的，应根据歌曲情感表达需要来使用。

弯音都是为了表达音符本音的效果，弯音效果的好坏没有衡量的尺度，完全依靠演奏者对歌曲的理解和乐感，用得好锦上添花，用得不好则画蛇添足。

二、弯音的标记与技法

1. 前弯音

前弯音一般用一个带箭头的折线来表示，前弯音会标记在音符的左上角，如⤴**6**。

演奏前弯音时，音符和手法同时出现，发音的同时，手指同时操作弯音板（轮、键），手指的速度和行程决定了弯音的效果。前弯音大部分是快速去打，目的是强调音符，所以一般出现在重音音符上。

前弯音出现的音符组合，相当于把本音变成了"本音下方音+本音"，比如6的前弯音就是56，3的前弯音就是23。

2. 后弯音

后弯音也会用一个带箭头的折线来表示，后弯音会标记在音符的右上角，如**6**✓。

演奏后弯音时，先吹奏音符，再操作弯音板，手指的速度和行程决定了弯音的效果。但是后弯音一般是慢而圆滑的，弯音的长短、速度取决于歌曲和乐感。

后弯音出现的音符组合，相当于把本音变成了"本音+本音下方音+本音"，比如6的后弯音就是656，3的后弯音就是323。

三、弯音和滑音的区别

弯音和滑音都是吹奏电吹管的常用技巧。

一般情况下，弯音是在旋律中音与音的距离为二度的时候出现，滑音是在距离三度以上的时候才会用到。

建议在用滑音的时候，音与音之间要距离三度以上，这样会更好地体现出滑音的效果。

弯音一般是在乐句的开头使用。歌曲中可以用到滑音的地方会比较多，特别是一些民族歌曲。我们可以根据曲子的表现情绪，进行滑音的添加。但要注意的是，滑音并不是越多越好，适当加入才可以使歌曲吹奏得好听。

四、弯音乐曲练习

花轿里的人

冯一航 曲

双吐与三吐技巧练习

一、吐音的分类及演奏方法

吐音是电吹管演奏中非常重要的一种技巧，它分为单吐、双吐、三吐。

除了这种分类方式以外，实际上它还分为断吐和连吐。"断"取果断、不粘连之意，"连"取连续、流畅之意。

1.断吐音的演奏方法

断吐音是指将音符清晰地断开，用舌头演奏出断开的两个音符。要求在吹气的同时，舌头迅速地向前伸，然后迅速缩回，使气流中断发出"tā、tā"的声音。断吐音的时值取决于音乐的需要，但通常比正常音符的时值稍短。有些曲谱中会用休止符来进行时值占位。

2.连吐音的演奏方法

在吹奏连吐音时，舌尖轻抵上齿龈，然后与发断吐音一样突然放开，使气息冲出。在放开的同时迅速将舌尖重新抵住上齿龈，形成一个连绵不断的音。在练习时要注意舌头的动作要轻、快、脆，保持气息的平稳和均匀。

3.双吐技巧

双吐技巧中舌头的位置至关重要，究竟什么时候用"吐苦"，什么时候用"的咯"，什么时候用"嘟咕"？双吐技巧可以说是永无止境。想要持续优化双吐的效果，必须每天练习，这是一项不可忽视的基本功。跟活指练习一样，你可能很容易遇到这样的问题：节奏找不准，忽快忽慢，跟不上节拍器……

练习要点：①对于四个十六分音符组合的节奏型，时值一定要均等；②对于休止符部分，注意换气的技巧，如果有憋气现象，可以在个别休止符位置进行释放余气的练习；③后面的练习对于初学者而言，属于双吐练习中较难的，除了注意舌吐音的干净利落，更要注意手指的同步配合；④建议先唱熟乐谱，再进行跟伴奏练习，旋律在心中，

便能提前作好充分的准备。

4.三吐技巧

三吐的节奏一般分三种：三连音、后十六、前十六。其中，前十六和后十六的节奏是由单吐+双吐组合而成，也是最为常见的；时值相等的三音组合（常见三连音）相对而言是较难掌握的。

三连音的三吐是几种节奏中较难的一种，它主要分为三种吐奏形式：①TTK TTK（吐吐苦 吐吐苦）；②TKT TKT（吐苦吐 吐苦吐）；③TKT KTK（吐苦吐 苦吐苦）。前两种吐奏形式是从常见的"T"音开始吹奏，掌握起来较为容易一些。但由于连续演奏时有两个T（吐）连在一起吐奏，这就形成了舌运动中的单向运动，因而容易影响演奏速度。第三种吐奏形式TKT KTK由于用双吐的吹奏方法，舌做双向运动时最为合理方便，通过练习以后能达到较快的速度，演奏较为流畅。

三吐吹奏要点：三吐的重音在第一个音上，在吹奏的过程中，重音万不可用错，用错了就失去了乐曲原来的节奏感。无论是双吐还是三吐，它们的魅力正因为有重音强调、强弱配合，才会呈现出节奏多变的美感和韵律跌宕、磅礴的气势，具有极高的欣赏价值。

"三吐"常用来表达激烈、跳跃、欢快的情绪，比如《打跳欢歌》中快板部分的三吐和《奔腾的草原》中快板部分的三吐。每天练练111、222、333、555……既能强化节奏感，又能有效训练舌做双向运动，为演奏打下坚实的基础。

二、原创双吐与三吐乐曲练习

悄悄话

1= F 4/4 （赣南民歌风格的音乐小品）

何艺辉 曲

中庸的快板
清新、轻盈、活泼地

（3 5 3 5 － | 6 5 3 5 － | 0 5 6 1 2 3 5 | 0 2 3 5 6 5 3 |

3 5 3 5 － | 6 5 3 5 － | 0 5 6 1 2 3 5 | 0 2 3 2 1 － ）|

风趣、幽默、跳跃地

‖: 2 3 5 3 2 3 5 3 | 2 3 5 3 2 3 6 5 3 3 2 3 3 | 2 3 5 3 3 2 3 5 3 3 |

2 3 5 3 2 3 6 5 2 3 2 1 2 2 | 2 3 5 3 3 2 3 5 3 3 |

2 3 5 3 2 3 6 5 3 0 3 2 3 0 3 | 2 3 5 3 3 2 3 5 3 3 |

2 3 5 3 2 3 6 5 2 3 2 1 1 0 1 1 | 6 1 1 1 1 1 1 1 2 2 3 3 3 0 3 5 |

6 1 1 1 1 1 1 1 2 2 3 3 2 0 2 1 | 6 1 1 1 1 1 1 1 2 2 3 3 5 0 6 6 |

6 5 5 3 2 3 3 3 2 2 3 3 2 1 0 1 | 5 0 5 3 5 0 5 3 5 3 5 3 5 6 6 |

2 0 2 1 2 0 2 1 2 3 5 3 2 1 2 | 5 0 5 3 5 0 5 3 5 3 5 3 5 6 6 |

2 0 2 1 2 0 2 1 2 3 2 1 2 1 1 | 3 5 3 0 5 0 5 3 5 0 5 3 5 3 5 |

T a T T T a T T a T K T ∨ T a T T T a T T a T K T ∨
1 2 1 0 2 0 1 2 2 0 2 3 5 3 3 | 3 5 3 0 5 0 5 3 5 0 5 3 5 3 5 |

T a T T T a T T a T K T ∨ T K T K T T K T T K T K T K ∨
1 2 1 0 2 0 1 2 2 0 2 3 2 1 1 | 3 5 5 5 5 0 5 5 6 0 6 5 6 5 6 5 |

T K T K T T K T T K T K T K ∨ T K T K T T K T T K T K T K ∨
1 3 3 3 3 0 3 3 2 0 3 3 3 5 3 | 3 5 5 5 5 0 5 5 6 0 6 5 6 5 6 5 |

T K T K T T K T T K T K T K ∨ 诙谐、俏皮、灵动地
T
1 3 3 3 3 0 3 3 2 0 3 3 2 2 1 1 | 1·（3 2 1 1 2 3 2 1 |

1· 3 2 1 1 2 3 5 | 1 3 2 1 1 2 3 6 | 6 5 5 3 2 2 2 3 2 1 |

1· 3 2 1 1 2 3 2 1 | 1· 3 2 1 1 2 3 5 | 1 3 2 1 1 2 3 6 |

1.
6 5 5 3 2 2 3 2 1）:‖

2.
6 5 3 6 6 5 3 | 6 5 5 3 2 3 2 i ）‖

作品创作分析：

2019年3月，青年作曲家、浙江省葫芦丝巴乌学会常务理事何艺辉到赣南茶山采风时，被采茶姑娘们娴熟灵活的采茶动作所触动，引发了创作灵感。根据"巴乌"的拟人化特点，用以变奏为基础的乐段连缀结构，创作了A、B、C、D、E五个小乐段，主题开始建立在re-mi-sol的动机核心音列上，运用大二度+小三度的进行奠定了五声性的民族旋律风格。作品具有浓厚的地域生活气息，作者以此曲表达了对劳动人民的歌颂和人民对美好生活的期盼。

这首作品属于"音乐小品"类型，从音乐材料的角度看，此曲引用了江西采茶小曲《斑鸠调》的旋律素材，把民歌中跳跃的节奏、风趣的情绪引入作品之中，使此曲在音乐风格上充满了浓郁的民族性。

从节奏的角度看，此曲有两个角度值得注意，一是采用了动力性的音型组合，全曲在速度上十分统一，通篇一致，为了表现出"巴乌"的拟人化特点，运用动力性的音型组合将其活泼的形象展现在人们的面前，如十六分音型、八分音型、前八后十六音型的结合运用使乐曲充满了舞蹈的律动效果；二是巧妙的休止符设计，此曲在节奏上最为明显的特点就是休止符的运用，在音型的不同位置上运用休止符不仅可以使重音发生移位，改变原有律动，表现出丰富多彩的节奏效果，而且还能够推动音乐的发展，使乐曲体现出风趣、幽默的风格特点。

芦语丝韵

何艺辉 曲

第十九天

咬颤练习

一、咬颤音演奏技巧

电吹管的咬颤音是指在演奏电吹管时使用牙齿咬合吹嘴控制发音的一种独有的演奏技巧。在吹气和发音过程中通过调整咬颤的速度和力度并配合气息的强弱来实现颤音效果。这种咬颤技巧可以为电吹管演奏增添一种特殊的表现力，使音乐更加生动和丰富。同时，咬颤也需要演奏者具备良好的咬合和嘴唇控制能力，以确保音高的准确性和音色的稳定性。

1. 一个八度的上行和下行练习

练习一　上行

1= C　4/4　♩=80

| T〜〜〜 | T〜〜〜 | T〜〜〜 | T〜〜〜 |
| 1 － － － | 2 － － － | 3 － － － | 4 － － － |

| T〜〜〜 | T〜〜〜 | T〜〜〜 | T〜〜〜 |
| 5 － － － | 6 － － － | 7 － － － | i － － － |

练习二　下行

1= C　4/4　♩=80

| T〜〜〜 | T〜〜〜 | T〜〜〜 | T〜〜〜 |
| i － － － | 7 － － － | 6 － － － | 5 － － － |

| T〜〜〜 | T〜〜〜 | T〜〜〜 | T〜〜〜 |
| 4 － － － | 3 － － － | 2 － － － | 1 － － － |

2. 颤音的产生及运用

颤音的使用是为了更好地表达乐曲的情感。在传统管乐中，通过气流变化而使音高产生有规律的变化称为颤音，这种颤音我们称之为腹颤，也可以叫气颤。学习腹颤可以通过闭口哼唱的方式进行练习。

电吹管除了可以用腹颤以外，最具表现力的非咬颤莫属。因此要吹好电吹管，咬颤的训练是极其重要的。

咬颤不是一直用牙齿咬住吹嘴，而是用牙齿均匀地交替咬合和放松吹嘴的操作。需要注意的是力度的轻重和速度的快慢，而轻重快慢则要根据所演奏的歌曲风格和速度合理运用，需要多少给多少，不然会影响整体效果。

不是所有的音符都需要咬颤，需要根据音乐的曲风和音符的时值来决定，一般颤音用在时值比较长的音符或每一句最后的音符上，使其听起来更悠扬、更有情感。

咬颤和腹颤的优点和缺点在于："咬颤"的优点是来得快，极短的音符也能表现出颤音的效果，缺点是火候不易掌握，咬不好容易起反作用；"腹颤"的优点是比较自然并富有感情，而"腹颤"的缺点是来得慢，往往在比较长的音符上才可以使用，短的音符基本用不上。所以颤音这个技巧不能盲目乱用，需要结合歌曲的风格合理运用。

3. 颤音在乐曲中的运用

在曲子里面什么地方该吹颤音呢？

由于颤音在乐谱上很难见到有标记的，所以很多爱好者不知道什么地方该用颤音，但这并不代表颤音的使用没有规律，一般说来有以下规律可供参考。

第一，在歌曲的时值（节拍）音上要用到颤音。

第二，颤音是体现地方风格的一个重要手段，因此在演奏地方风格的乐曲时，要注意以下的颤音使用规律。

① 北方风格如草原歌曲、陕北一带的歌曲较粗犷、泼辣、明畅，多用大幅度长时值的"重颤音"和"小颤音"；

② 南方风格较柔美、婉转、淡雅，多用平稳徐缓的"轻颤音"。

不知道怎么用颤音或者不会这个技巧的管友，可以选择带有自动颤音功能的电吹管，这类电吹管通常提供几种颤音模式：自动颤音、半自动颤音和咬合颤音。三种颤音之间可相互切换，可使练习和演奏更轻松简单，初学者也能吹出专业演奏者的感觉。

二、咬颤音技巧练习曲

我和你

陈其钢 曲

1= G 4/4 ♩= 45

东方红

李焕之 曲

1= G 2/4 ♩= 55

电吹管综合训练

一、电吹管基础训练方法

1. 掌握乐理知识

很多电吹管爱好者没有乐理知识基础，要能快速地跟上伴奏，必须先坚持前面的19天，循序渐进掌握好乐理知识，这样不仅能够提升读谱能力和对调式的理解能力，还能对音乐和电吹管有一个相对系统的认识。

2. 气息训练

用电吹管演奏的时候，音色、音量要有变化，其关键在于吹奏时的气息控制，平时多练长音、连音、强弱变化音。要掌握正确的气息控制方法，可以做以下两种练习。

（1）慢吸慢呼　慢吸慢呼是演奏好电吹管的基本气息运用技巧。首先，深深地吸一口气，吹一个长音，吸气时要把气吸足而不出声，呼气时要求均匀、平稳、时间长而不费力。

（2）快吸慢呼　快吸慢呼是演奏时运用得最多的呼吸方法。这种方法要求吸气时间越短越好，因为在有的乐曲中允许吸气的时间很短，否则会影响乐曲的节奏。

3. 活指练习

活指练习的目的就是让我们的手指变得灵活、定位准确。每一位专业的乐器演奏者每天都会进行大量活指练习。

比如高低八度练习，就是让左手大拇指能适应高低八度按键的操作，从低音开始练习，按音阶顺序，一个音一个音地往上演奏，由慢至快。让你的左手大拇指能灵活配合，长期坚持练习、熟练掌握，这对今后的演奏非常有帮助。

二、电吹管专项训练方法

1. 音阶练习要先行

从拿起电吹管的一刹那起，就对你的气息和指法都有了要求。

想要正确吹出音符，就一定要指和气配合好，然后用音阶来训练。

除了常规的1234567ī这样的音阶练习外，也可以按照本书内容进行循序渐进的练习。

2. 气、指、舌专项练习

手指是外在的具体化的表现，还有一个非常重要的要素，是你看不见的——气息。所有打动人心的演奏都是气息与舌头、手指配合的结果。

在练习过程中，你的形体姿态也很重要，记住12个字：不提肩、不挺胸、口鼻通、气下沉。

换气练习也不能忽视，可以借助乐谱上的换气符号进行科学的换气练习，久而之，形成换气的节奏感，即使乐谱没有标记，你也可以准确地找到换气时机。

（1）手指练习　手指弯曲要自然，整体手型空、松、通，灵活自如。同时，手指的协调性练习也很重要，如换指协调练习、隔指协调练习及无名指练习等，这些都有助于提升手指的协调运动能力。

（2）舌头练习　舌头的力度和灵活性，对于电吹管的演奏至关重要。你可以通过舌头力度的训练（双唇闭合，舌尖抵住上颚，逐渐增加力度）以及舌弓的训练来提升舌头的力量。

（3）吹奏技巧的练习　如单吐和双吐，在单吐时，用舌尖快速弹击上颚，发出清晰、短促的音符。在练习单吐音时，可以结合"苦"音的练习，加强吐音的力度训练，使得双吐的颗粒感更加明显。

在双吐时，舌头需要快速地在"吐"和"苦"两个动作之间切换，形成"吐-苦-吐-苦"的循环模式。这个过程中，舌弓需要保持稳定，以支持连续的吐音动作。

3. 多吹奏经典曲目

最初阶段的曲目选择也是非常重要的，最好选择电吹管经典曲目作为你的练习曲。经典曲目往往具有深厚的文化底蕴和艺术价值，学习它们是让你最快速接触到优秀的音乐作品、培养自己的音乐素养和审美能力的捷径。此外，经典曲目通常包含丰富的技巧和表现力要求，通过学习和练习这些曲目，你可以系统地掌握电吹管的各种演奏技巧，有助于提升感染力和表现力，使演奏更加生动和感人。

三、经典练习曲

白狐

1= C 4/4

李旭辉 曲

乐曲集锦

一、入门小曲

初识电音

何艺辉 曲

1 = C 4/4 ♩ = 88

```
T       T   V   T T T     T T T T   V   T T T
3  -  2  -  | 1 1 2 0 | 3 3 2 2 | 1 1 2 0 |

T T T T   V   T T T     T       V   T
3 3 2 2 | 1 1 2 0 | 3  -  2  - | 1  -  0  0 ‖
```

悠扬旋律

何艺辉 曲

1 = D 4/4 ♩ = 80

```
T T   T    a    T       T   T T T  V   T T   V
1̇ 1̇  7 6 | 5  -  0 5 | 6 6 7 5 | 1̇  -  5  - |

T T   T    a    T       T   T T T  V   T
1̇ 1̇  7 6 | 5  -  0 5 | 6 6 7 5 | 1̇  -  0  0 ‖
```

气韵流动

何艺辉 曲

1 = A 4/4 ♩ = 96

```
T  T T  T    T  T  T   V  T  T  T  T    V
1̇  7 1̇  2 | 3 5 5 0 | 4 3 2 1̇ | 7 6 5 0 |

T  T T  T    T  T  T  T    V  T  T  T    T
1̇  7 1̇  2 | 3 5 4 3 | 2 4 3 2 | 1̇  -  0  0 |

T  T T  T    T  T  T  T    T  T  T  T   V T T T  T
5 5 4 5 | 5 5 3 5 | 5 5 2 5 | 1̇ 2 3 0 5 5 4 5 |

T  T T  V  T    T  T  T  T    T   V  T T    T T T   V
5 5 3 5 | 5 4 3 2 | 1̇ - 1̇ 1̇ | 1̇ 7 6 7 | 1̇ - 0 0 ‖
```

指法漫步

音符舞动

双音交织

何艺辉 曲

1=#F 4/4 ♩=84

音色初探

何艺辉 曲

1=#C 3/4 4/4 ♩=96

旋律线

1 = F 4/4 ♩=80

何艺辉 曲

情感启航

1 = ♭E 2/4 ♩=80

何艺辉 曲

节奏基础

1=♭B 4/4 ♩=100

何艺辉 曲

和声初探

1=♭A 4/4 ♩=72

何艺辉 曲

巅峰初体验

何艺辉 曲

1=♭D 4/4 ♩=96

（numbered musical notation）

二、民族风格曲目

心上人

1=E 4/4

桑杰才让 曲

（numbered musical notation）

蓝墨水的遐想

何艺辉 曲

107

鸿雁

张宏光 曲

5 5̱6̱1̣̱6 －｜6 5̱3̱1̲2̲ 5̱3 ｜2 2 2 － － ｜5 6̇·1̣̇6 － ｜

2̱3̱1̣̱6̣ 5̣ － ｜3 1̣̱6̣ 5̱6̣ 3 ｜⁵⁄₄ 1̣̇6̣· 0 0 0 ｜⁴⁄₄ 5 6̇·1̣̇6 － ｜

⁵⁄₄ 2̱5̱1̣̱6̣ 5̣ － － ｜⁴⁄₄ 3 1̣̱6̣ 5̱6̣ 3 ｜6̣ － － － ｜(3̱2̱ 3̱6̱ 3 2̂ ｜3 － － －)‖

草原上升起不落的太阳

草原夜色美

112

115

沂蒙山小调

山东民歌

1 = A 3/4

(2 5 3 2 | 3 - - | 2 5 3 2 | 3 1 1 - | 1 3 2 3 | 5 - 3 5 |

2 7 6 5 | 6 - - | 1 · 2 7 6 | 5 - 3 6 | 5 - - | 5 - -)

2 5 3 2 | 3 5 3 2 1 | 2 - - | 2 5 2 | 3 · 5 3 2 1 6 | 1 - -

1 3 2 3 | 5 2 7 6 5 | 6 - - | 1 · 2 7 6 | 5 3 5 - | 5 - -

2 5 3 2 | 3 5 3 2 1 | 2 - - | 2 5 2 | 3 · 5 3 2 1 6 | 1 - -

1 3 2 3 | 5 2 7 6 5 | 6 - - | 1 · 2 7 6 | 5 3 5 - | 5 - - ‖

2 5 3 2 | 3 5 3 2 1 | 2 - - | 2 5 2 | 3 · 5 3 2 1 6 | 1 - -

1 3 2 3 | 5 2 7 6 5 | 6 - - | 1 · 2 7 6 | 5 3 5 - | 5 - -

(2 5 3 2 | 3 - - | 2 5 3 2 | 3 1 1 - | 1 3 2 3 | 5 - 3 5 |

2 7 6 5 | 6 - - | 1 · 2 7 6 | 5 - 3 6 | 5 - - | 5 - -)

2 5 3 2 | 3 5 3 2 1 | 2 - - | 2 5 2 | 3 · 5 3 2 1 6 | 1 - -

1 3 2 3 | 5 2 7 6 5 | 6 - - | 1 · 2 7 6 | 5 3 5 - | 5 - -

1 3 2 3 | 5 2 7 6 5 | 6 - - | 1 · 2 7 6 | 5 3 5 - | 5 - - ‖

三、流行抒情曲目

酒醉的蝴蝶

1 = A 4/4 ♩= 70

刘海东 曲

偏偏喜欢你

陈百强 曲

1 = G 4/4

（0 0 0 2̲7̲ | 5· 6̲5̲ 6̲5̲ | 3·2̲1 - 1̲2̲ | 6· 5̲5̲3̲2̲3̲2̲ |

1̲6̲5̲3̲2̲1̲）5̲3̲ | 1· 3̲2̲1̲6̲5̲3̲ | 5· 6̲5̲ 6̲5̲ | 5· 1̲6̲5̲3̲2̲1̲ |

2 - - 2̲7̲ | 5· 6̲5̲ 6̲5̲ | 3·2̲1 - 1̲2̲ | 6· 5̲5̲5̲3̲2̲6̲ |

5 - - 5̲3̲ | 1· 3̲2̲1̲6̲5̲3̲ | 5· 6̲5̲ 6̲5̲ | 5· 1̲6̲5̲3̲2̲1̲ |

2 - 0̲2̲3̲4̲ | 5· 6̲5̲ 6̲5̲ | 3·2̲1 - 1̲7̲ | 6· 5̲5̲3̲2̲3̲2̲ |

1 - - 1̲1̲ ‖: 7· 7̲7̲ 2̲1̲ | 7·6̲6̲ - 0̲3̲ | 2· 6̲2̲ 5̲6̲ |

3 - - 3̲3̲ | 2· 2̲5̲ 2̲1̲ | 1· 2̲3 - | 6̲6̲5̲4̲3̲2· 1 |

1 - - 5̲3̲ | 1· 3̲2̲1̲6̲5̲3̲ | 5· 6̲5̲ 6̲5̲ | 5· 1̲6̲5̲3̲2̲1̲ |

2 - 0̲2̲3̲4̲ | 5· 6̲5̲ 6̲5̲ | 3·2̲1 - 1̲7̲ | 6· 5̲5̲5̲3̲2̲3̲2̲ |

1.
1 - - （5̲3̲ | 1· 3̲2̲1̲6̲5̲3̲ | 5· 6̲5̲ 6̲5̲ | 5· 1̲6̲5̲3̲2̲1̲ |

红尘情歌

1 = B 2/4 ♩ = 89

张永清 曲

风中有朵雨做的云

陈耀川 曲

i 7 6 5 3 | 6 5 4 3 1 2 | 3 3 2 3 6 | 7·) 6 7 | i 7 6 5 3 |

6· 3 5 | 6 i 7 6 5 | 3· 6 7 | i 7 6 5 3 | 6· 3 5 |

6 i 2 i 7 6 | 7 — | 转1=C (2· 6 #4 6 2 #4 | 3 #5 6 7) 3 | i 7 6 5 3 |

6 5 4 3 1 2 | 3 6 5 6 5 | 6· 3 | i 7 6 5 3 | 6 5 4 3 1 2 |

3 6 5 6 5 | 6· 3 | i 7 6 5 3 | 6 5 4 3 1 2 | 3 i 7 6 5 |

6· (3 | i 7 6 5 3 | 6 5 4 3 1 2 | 3 i 7 6 5 | 6 —) ‖

问佛

祁 隆曲

我爱你塞北的雪

想你的时候问月亮

1 = B 4/4 ♩ = 68

一只舟 曲

别知己

海来阿木 曲

T
6̣ — ᵛ (0· 1 1235 | ⁵7̄ 6· 66 0· 1̇ 1̇7̇1̇ | 3· 3̂3 0· 33532 |

2· 2̂2 0· 22371 | 6̣· 6̂6 0· 11235 | ⁵7̄ 6· 66 0 1̇· |

3 — — 353 | 2 — — 2371 | 6̣ — — —) :‖ 6̣ — — ᵛ T T T T 1235 |

T T T T T T a ♯ T T T T T T T T T T a
6̣· 6 5· 5 3 2̂3 | 3 ᵛ 0 0 1235 | 6̣· 6 7· 7 1̇7̂6 |

T ⌃T T T T ⊕ ♯ ⌃T T T K T K T T a T T T T T a
6̣ — — ᵛ 1235 ‖ 6̣ — — ᵛ 0 35 | 2222 352· 37656 |

♯ ⌃T T T K T K T T a T T T T T a ♯
6̣ — — ᵛ 0 35 | 2222 352· 37656 | 6̣ — — ᵛ 0 ‖

秋恋

沧海一声笑

133

负我不负她

赵 洋曲

泪蛋蛋掉在酒杯杯里

李先锋 曲

与梦同行

中国有你

何艺辉 曲

1 = D 4/4

♩ = 61 亲切、赞颂、深情地

温暖、朝气、热情、豪迈、舒展地

调解员之歌

何艺辉 曲

T
3̣ − − − | 0 2̇ 1̇· 7 | 2̇ − − − | 0 4̇ 3̇ 2̇ | 5̇ − − 4̇ |

T ⌒ a T ⌒ a T ⌒ a
3̣ − − 2̇ | 3̣ − − − :‖ 3 − 6· 7 | 1̇ 6 4̇· 2̇ | 3̣ − − − |

T V T T T T T T T ⌒
3̣ − − − | 3 − 6· 7 | 1̇ 6 4̇· 3̣ | 2̣ − − − | 2̣ − − − |

T V T T V T K T
3̣ 0 0 0 | 0 0 0 0 | 3̣ 3̣ 0 0 0 | 0 0 0 0 | 3̣ 3̣ 3̣ 0 0 0 |

V T T V T
0 0 0 0 | 3̣ 3̣ 0 0 0 | 0 0 0 0 | 3̣ 0 0 0 0 | 0 0 0 0 ‖

葬花吟

四、古风/传统曲目

梁祝

何占豪 陈钢 曲

1 = G 4/4 ♩ = 110

$(0\ 5\ 3\ 2\ |\ 1\ -\ -\ -\ |\ 0\ 2\ \dot{7}\ \dot{6}\ |\ \dot{5}\ -\ -\ -\ |\ 0\ 7\ 6\ 7\ |$

$5\cdot\ \underline{6}\ ^\#4\ 3\ |\ \underline{2\ 3}\ ^\#\underline{4\ 3}\ \underline{4\ 3}\ 5\cdot\ 3\ |\ \underline{2\ 3}\ \underline{5\ 2}\ \underline{3\ 4}\ \underline{3\ 2}\ |\ 1\ -\ -\ 5\ |\ \dot{7}\ 2\ 6\ 1\ |$

$\dot{5}\ -\ -\ \underline{6\ 1}\ |\ \dot{5}\ -\ -\ -\ \|:\ 3\ -\ \dot{5}\cdot\ \underline{6}\ |\ 1\cdot\ \underline{2}\ \underline{6}\ 1\ \dot{5}\ |\ 5\cdot\ \underline{1}\ \underline{6\ 5}\ \underline{3\ 5}\ |$

$2\ -\ -\ -\ |\ 2\cdot\ \underline{3}\ 7\ \dot{6}\ |\ \dot{5}\cdot\ \underline{6}\ 1\ 2\ |\ 3\ 1\ \underline{6\ 5}\ \underline{6\ 1}\ |\ \dot{5}\ -\ -\ -\ |$

$3\cdot\ \underline{5}\ 7\ 2\ |\ \underline{6}\ 1\ \dot{5}\ -\ 0\ |\ \underline{3\cdot\ 5}\ 3\ \underline{5\cdot\ 6}\ 7\ 2\ |\ 6\ -\ -\ \underline{5\ 6}\ |\ 1\cdot\ \underline{2}\ 5\ 3\ |$

$2\ \underline{3\ 2}\ 1\ \underline{6\ 5}\ |\ 3\ -\ 1\ -\ |\ \underline{6\cdot\ 1}\ \underline{6\ 5}\ \underline{3\ 5}\ \underline{6\ 1}\ \|\ \overset{1.}{5}\ -\ -\ (\dot{3}\ \dot{5}\ |$

$\dot{2}\ \dot{3}\ \dot{2}\ \dot{1}\ 7\ 6)\ :\|\ \overset{2.}{5}\ 5\ -\ \underline{6\ 1}\ |\ 5\ -\ -\ -\ |\ 5\ \underline{6\ 1}\ \underline{6\ 5}\ 3\ |\ 2\cdot\ \underline{3}\ 5\ -\ |$

$\underline{2\ 3}\ \underline{5\ \dot{1}}\ \underline{6\ 5}\ \underline{3\ 2}\ |\ 1\ -\ -\ 3\ |\ 2\cdot\ \underline{3}\ 2\ 7\ |\ \underline{6}\ 2\ \underline{7}\ 6\ |\ \dot{5}\ -\ -\ -\ \|$

D.S.

$\dot{5}\ -\ -\ -\ |\ 5\ \underline{5\ 3}\ \underline{2\ 3}\ \underline{5\ 2}\ |\ 3\ -\ -\ 5\ |\ \underline{3\cdot\ 5}\ 3\ \underline{5\cdot\ 6}\ 7\ 2\ |$

$\underline{6}\ -\ -\ \underline{5\ 6}\ |\ 1\cdot\ \underline{6}\ 5\ 3\ |\ 2\ \underline{3\ 5}\ 2\ 1\ |\ \underline{6\cdot\ 1}\ \underline{5\ 6}\ \underline{1\ 2}\ \underline{7\ 6}\ |\ 5\ -\ -\ -\ \|$

喜洋洋

一壶老酒

骏马奔驰保边疆

蒋大为 曲

158

梅花泪

花又期

160

(3 2321 — | 7 6735 — | 6 1 16 1 2 3 5 | 2 — — — |

3 5 5 3 2 3 1· | 7 6 2 7 6 — | 3 5 6 3 2 5 6 | 1 — — —）:‖

1 — — — | 3 5 6 3 2 3 6 | 1 — — — |（5 5 3 1 2 7 6 |

5 — — — | 6 6 5 1 6 1 2 | 3 — — 0 | 2· 3 5 3 5 6 |

6 — — — | 2· 3 5 3 5 6 | 6 — — — | 6 — — —）‖

五、重奏乐曲

祝你生日快乐

（二重奏）

〔美〕帕蒂·史密斯·希尔 曲
米尔德里德·J·希尔
何艺辉 编配

1 = C 3/4 ♩ = 120

167

天天向上

（二重奏）

何艺辉 曲

新年好

（三重奏）

英国歌曲
何艺辉 编配

1 = F 3/4

小苹果
（三重奏）

咱当兵的人

（三重奏）

臧云飞 刘 斌 曲
何艺辉 编配

运动员进行曲

（三重奏）

吴光锐 贾 双 李明秀 曲
何艺辉 编配

1=♭E 2/4

♩= 108 雄健 有力地

我和我的祖国

（四重奏）

秦咏诚 曲
何艺辉 编配

在希望的田野上

（四重奏）

施光南 曲

何艺辉 编配

简易的简谱知识

1. 简谱

简谱是用阿拉伯数字与符号记录音乐的方法，由1、2、3、4、5、6、7七个基本音级组成，分别唱作do、re、mi、fa、sol、la、si。与五线谱相比，简谱相对简单，识读也较为便捷。

2. 音名

音名是有固定高度的音的名称。音名C、D、E、F、G、A、B是固定不变的，它们在键盘上有固定的位置。见下图。

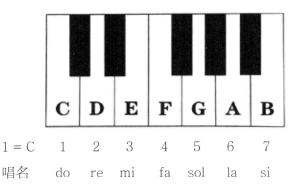

1 = C	1	2	3	4	5	6	7
唱名	do	re	mi	fa	sol	la	si

3. 音组

为了区分音名相同而高低不同的各音，把音从C到B按由低到高的顺序排列起来就是一个音组，在钢琴键盘上分为若干音组。在钢琴键盘中央的称为小字一组（用小写字母并在其右上角加数字"1"表示，如c^1、d^1等），比小字一组高的依次称为小字二组、小字三组，直至小字五组（只有一个音c^5）。比小字一组低的称为小字组，用小写字母表示，比小字组低的依次为大字组（用大写字母表示，如C、D、E、F等）、大字一组（用大写字母并在其右下角加数字"1"表示，如C_1、D_1、E_1等）、大字二组（如C_2、D_2、E_2等）。见下图。

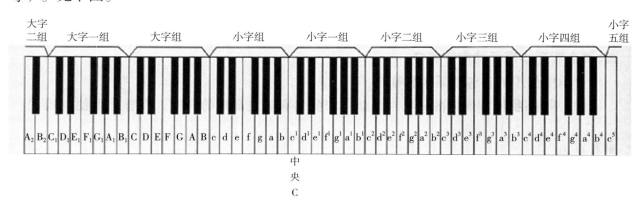

4. 音符的高低

高音点：记在音符1、2、3、4、5、6、7上面的小圆点，称为高音点，它表示将音符升高一个八度演唱（奏）。音符上面的小圆点越多，表示音越高。如"i"比"1"高一个八度，"i"比"i"高一个八度，比"1"高两个八度。

低音点：记在音符1、2、3、4、5、6、7下面的小圆点，称为低音点，它表示将音符降低一个八度演唱（奏）。音符下面的小圆点越多，表示音越低。如"5̣"比"5"低一个八度，"5̤"比"5̣"低一个八度，比"5"低两个八度。

5. 音符的时值

音符的时值是演唱（奏）时长的统称。以"拍"为单位。

增时线：记在音符右边的短横线，称为增时线。每增加一个短横线，就增加一个四分音符的时值。以 $\frac{4}{4}$ 为例，四分音符（如"5"）为一拍，一小节有四拍。则全音符"5 – – –"唱（奏）四拍，二分音符"5 –"唱（奏）两拍。

减时线：记在音符下面的短横线，称为减时线。每增加一条减时线，音符时值就缩短一半。以 $\frac{4}{4}$ 为例，四分音符（如"5"）唱（奏）一拍，八分音符 5̲ 唱（奏）二分之一拍，十六分音符 5̳ 唱（奏）四分之一拍，三十二分音符 5̳ 唱（奏）八分之一拍。

音符的时值关系见下图。

6. 休止符

表示音乐停顿的符号称为休止符，简谱中以"0"表示。休止符没有增时线，每增加一个四分休止符用一个"0"表示。与音符一样，休止符也有减时线。

休止符有全休止符0 0 0 0、二分休止符0 0、四分休止符0、八分休止符0̲、十六分休止符0̳、三十二分休止符0̳等。

7. 附点音符

记在音符右边的小圆点"·"称为附点。附点有两种形式：单附点（音符右边一个附点）和复附点（音符右边两个附点）。一个附点表示延长前面音符时值的一半；复附点中的第二个附点，表示延长第一个附点时值的一半。

简谱中，只有四分音符和小于四分音符的几种音符，才使用附点。带附点的音符叫

附点音符，如带附点的四分音符称为附点四分音符，带附点的八分音符称为附点八分音符……以此类推。

附点四分音符：$5 \cdot = 5 + \underline{5}$

附点八分音符：$\underline{5} \cdot = \underline{5} + \underline{\underline{5}}$

附点十六分音符：$\underline{\underline{5}} \cdot = \underline{\underline{5}} + \underline{\underline{\underline{5}}}$

附点三十二分音符：$\underline{\underline{\underline{5}}} \cdot = \underline{\underline{\underline{5}}} + \underline{\underline{\underline{\underline{5}}}}$

附点全音符与附点二分音符不用附点，用增时线代替附点。

附点全音符：5 − − − − −

附点二分音符：5 − −

简谱中，休止符不用增时线，用相同时值的休止符代替增时线。

8. 节奏

音乐中长短相同或不同的音符（休止符），按一定的规律组织起来，称为节奏。它包含了音的长短和强弱两个要素。

9. 切分音

一个音由弱拍或强拍的弱位开始，延续到后面的强拍或弱拍的强位，改变了原来节拍的强弱规律，这个音称为切分音。常见的切分音有以下两种形式。

① 在单位拍或一小节之内的切分音，常用一个音符来记写。如：

$1 = F \; \frac{4}{4}$　　　　　　　　　　　　　　　　　　《我的未来不是梦》翁孝良 曲

0　<u>0 1 2 3</u> 3 3 <u>3 2 1</u> 1 ｜ <u>1 2</u> −　0 <u>2 2</u> <u>2 1</u> 7 ｜ 1 − − 0 ‖

↑　　　　　　　　　　　　　　　　　↑
切分音　　　　　　　　　　　　　切分音

$1 = F \; \frac{3}{4}$　　　　　　　　　　　　　　　　　　《风吹竹叶》福建民歌

<u>6 5</u> <u>6 2</u>· ｜ <u>2 6</u> <u>1 5</u> 6· ｜ <u>2 6</u> <u>1 6</u> 5· ｜ <u>5 6</u> <u>1 6</u> 3· ｜

↑　　　　↑　　　　　　↑　　　　　　↑
切分音　切分音　　　切分音　　　切分音

② 跨单位拍或跨小节的切分音，用连音线连接起来。如：

《我相信》陈国华 曲

$1=\flat E \dfrac{2}{4}$

$\underline{\dot{6}\ \dot{6}}\ |\ \underline{3\ 4}\ \underline{4\ 4}\ |\ 4\ \underline{3\ 3}\ |\ \underline{3\ 2}\ \underline{3\ 4}\ |\ \underline{4\ 2}\ \underline{2\ 3}\ |\ 4\ \underline{4\ 4}\ |\ \underline{4\ 3}\ \underline{4\ 5}\ |\ 5\ -\ |$

↑ 切分音 ↑ 切分音 ↑ 切分音

《幽兰操》张渠 曲

$1=F \dfrac{4}{4}$

$\underline{1\ 2}\ \underline{5\ 3}\ 3\ -\ |\ \underline{2\ 3}\ \underline{1\ \dot{6}}\ \dot{6}\ -\ |\ \underline{\dot{5}\ \dot{6}}\ \underline{1\ 2}\ \underline{2\ 3}\ |\ 5\cdot\ \underline{3\ 2}\ -\ |$

↑ 切分音 ↑ 切分音 ↑ 切分音

10. 切分节奏

带有切分音的节奏称为切分节奏。

11. 小节线

在强拍前出现的，用来划分节拍的垂直细线，称为小节线。乐谱第一小节强拍之前不用小节线。

12. 小节

乐谱中两条小节线之间的部分，称为小节。乐谱第一小节之前没有小节线。

13. 终止线

记在乐谱结束处，左细右粗的双纵线称为终止线。

《新年好》英国民歌

$1=F \dfrac{3}{4}$

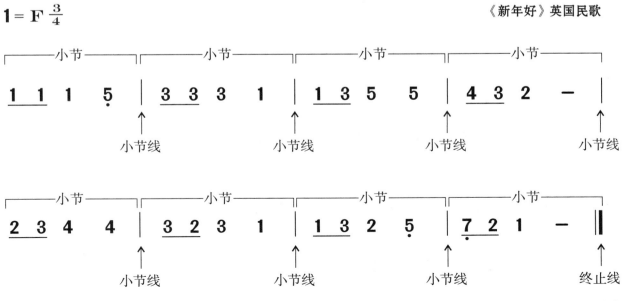

199

14. 反复记号（注：这里的数字表示小节。）

（1）反复记号

1 | 2 | 3 :‖ 唱（奏）为：1 | 2 | 3 | 1 | 2 | 3 ‖

1 ‖: 2 | 3 :‖ 唱（奏）为：1 | 2 | 3 | 2 | 3 ‖

（2）反复跳越记号

① 1 | 2 | ⌐1.⌐ 3 :‖⌐2.⌐ 4 ‖ 唱（奏）为：1 | 2 | 3 | 1 | 2 | 4 ‖

② 1 | 2 | 3 ‖ 4 | 5 ‖
　　　　　　Fine.　　　D.C.

唱（奏）为：1 | 2 | 3 | 4 | 5 | 1 | 2 | 3 ‖

③ 1 | 2 | 𝄋 3 | 4 ‖ 5 | 6 ‖
　　　　　　D.C.

唱（奏）为：1 | 2 | 3 | 4 | 5 | 6 | 3 | 4 ‖

④ 1 | 𝄋 2 | 3 | ⊕ 4 | 5 | 6 ‖ ⊕ 7 | i̅ ‖
　　　　　　　　　　　　　D.S.

唱（奏）为：1 | 2 | 3 | 4 | 5 | 6 | 2 | 3 | 7 | i̅ ‖

15. 弱起

歌（乐）曲或其中某一部分由弱拍或单位拍的弱位开始，称为弱起。

16. 弱起小节

由弱拍或单位拍的弱位开始的小节，称为弱起小节。

17. 不完全小节

乐谱的某一小节时值不足拍号规定的时值，称为不完全小节。由弱起小节开始的歌（乐）曲，其最后一小节往往是不完全小节。弱起小节和不完全小节的时值相加，应为完全小节。计算歌（乐）曲的小节数，不能由弱起小节开始，而应由其后的第一个完全小节开始。

1 = C 2/4

《出发》〔苏〕普罗科莫菲耶夫 曲

18. 音值组合法

依照拍子的结构将音符进行组合，称为音值组合法。音值组合是为了便于识读乐谱和辨认各种节奏型。

19. 音值组合的原则

音值组合的原则是，以拍为单位进行组合。在便于识读乐谱的前提下，八分音符和短于八分音符时值的音符以"拍"为单位进行组合。如在 $\frac{4}{4}$ 中，四分音符为一个单位拍，两个八分音符用一条减时线组合在一起 5 5，四个十六分音符用两条减时线组合在一起 5555，一个附点八分音符与一个十六分音符组合在一起 5·5 等。

20. 音值的特殊划分

① 音值的特殊划分是将音符自由均分以代替音符的基本划分。如将音符分成均等的三部分，来代替基本划分的两部分，称为三连音。将音符分成均等的五部分，来代替基本划分的四部分，称为五连音。其时值关系及标记如下。

$$5 = \overset{\frown}{5\ 5} = \overset{3}{\overset{\frown}{5\ 5\ 5}}$$

$$\underline{5} = \underline{\overset{\frown}{5\ 5}} = \underline{\overset{3}{\overset{\frown}{5\ 5\ 5}}}$$

$$5\ -\ = \underline{5}\ \underline{5}\ \underline{5}\ \underline{5} = \underline{\overset{5}{\overset{\frown}{5\ 5\ 5\ 5\ 5}}}$$

② 将附点音符均分为两部分或四部分，代替基本划分的三部分。如：

$$5\ -\ -\ = 5\ 5\ 5 = \overset{2}{\overset{\frown}{5\quad 5}} = \overset{4}{\overset{\frown}{5\ 5\ 5\ 5}}$$

$$5\cdot = 5\ \ \underline{5} = \underline{5\ 5\ 5} = \underline{\overset{2}{\overset{\frown}{5\quad 5}}} = \underline{\overset{4}{\overset{\frown}{5555}}}$$

21. 调式

几个音按照一定的关系构成一个体系，并且以某一个音为中心（主音），这个体系就称为调式。

22. 由基本音级所构成的音列的音高位置，称为调。

23. 调号

简谱中，用音名来标示"1"的音高位置的符号，一般记在乐谱开始的左上方。如 1=C、1=F 等。

24. 调号的附加标记

在我国民族乐器记谱中，与调的标示相关的筒音、定弦等标记，称为调号的附加标记。如"（筒音作5）"等。

25. 节拍

音乐中表示固定单位时值和强弱规律的组织形式，称为节拍。如$\frac{2}{4}$，其固定单位时值是两拍，强弱规律是"强、弱"；$\frac{3}{4}$的固定单位时值是三拍，其强弱规律是"强、弱、弱"；$\frac{4}{4}$的固定单位时值是四拍，其强弱规律是"强、弱、次强、弱"；$\frac{6}{8}$的固定单位时值是六拍，其强弱规律是"强、弱、弱、次强、弱、弱"。

26. 拍号

表示小节节拍的符号，称为拍号，用分数表示，分子表示每小节有几拍，分母表示单位拍的音符时值。

常用的拍子有$\frac{2}{4}$、$\frac{3}{4}$、$\frac{4}{4}$、$\frac{3}{8}$、$\frac{6}{8}$等。

☆$\frac{2}{4}$读作四二拍，表示以四分音符为一拍，每小节两拍。如：

1 = C $\frac{2}{4}$

1 2 | 3 4 | 5 6 | 7 i ‖

☆$\frac{3}{4}$读作四三拍，表示以四分音符为一拍，每小节三拍。如：

1 = C $\frac{3}{4}$

1 2 3 | 4 5 6 | 7 i - ‖

☆$\frac{4}{4}$读作四四拍，表示以四分音符为一拍，每小节四拍。如：

1 = C $\frac{4}{4}$

1 2 3 4 | 5 6 7 i ‖

☆$\frac{3}{8}$读作八三拍，表示以八分音符为一拍，每小节三拍。如：

1 = C $\frac{3}{8}$

1 2 3 | 4 5 6 | 7 i ‖

☆$\frac{6}{8}$读作八六拍，表示以八分音符为一拍，每小节六拍。如：

1 = C $\frac{6}{8}$

1 1 1 2 2 2 | 3 3 3 4 4 4 | 5 5 5 6 6 6 | 7 7 7 i i i ‖

一图看懂罗兰电吹管C、G指法

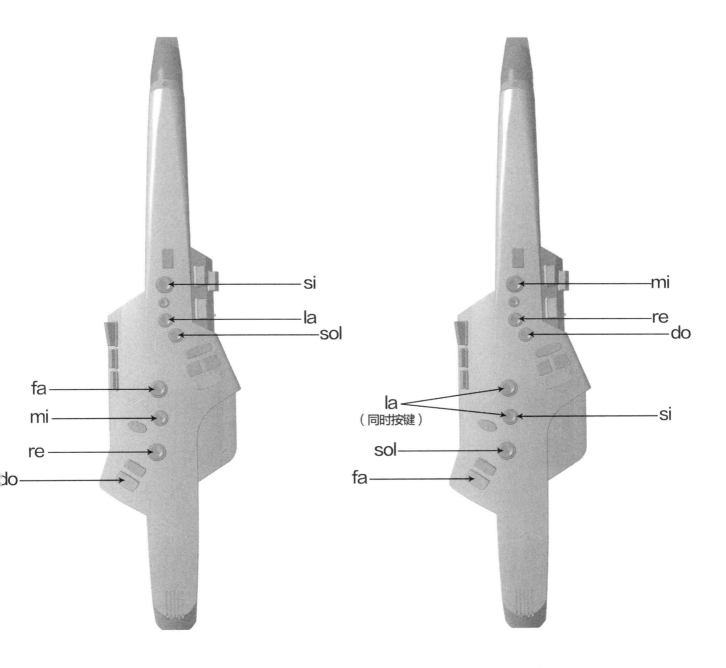

C 指法图 G 指法图